開發兒童大腦潛能
動物摺紙

摺紙的神奇功效

現代的父母對培育下一代有很高的要求，對孩子的將來亦有莫大的期許。然而父母讓孩子追趕各樣的語文、算術等學科知識外，許多時也忽略了孩子全人教育的發展。

我們都知道人有左、右腦；左腦是知識腦，右腦是藝術腦。但知識有限，創意無限，單單灌輸孩子學識，培育孩子左腦發展，扼殺其創意的空間，實在是極不智的教育方式。父母必須了解，讓孩子多想像與多吸收知識，其實是同樣重要的。

要訓練孩子右腦，並不一定要花錢上各樣的興趣班和訓練班。事實上便宜不過的摺紙活，也很能夠發掘、發展、發揮小朋友的創意的。

本書除了附加動物的小知識，以滿足小朋友左腦的學習需要外，此書更強調以親子形式進行摺紙活，以期透過父母在摺紙過程中一起解難，互相激勵，彼此支持，並共同營造親切愉快的氣氛，讓孩子透過觀察和實踐摺紙活，演繹內心感受及意念，大大激發其創作力及表達力，對其右腦潛能的開發有着莫大的裨益。

目錄

摺紙基本功

摺紙前，請先看這部份。這裏包括本書摺紙示意圖內的符號和摺法，還有一些特別摺法，如向內屈摺、往外翻摺、撐開壓摺及段摺等的圖解說明，以及3個基本摺法，是摺紙前必學的基本功。

本書指示符號

沿虛線剪開

沿虛線及箭咀方向摺

用手指在中間線壓

屈摺／翻摺

段摺

吹氣

拉開

將紙撐開

將紙翻轉

將紙沿線捏起

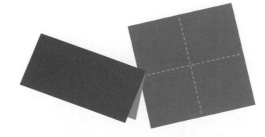

基本摺法1

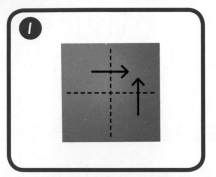

沿虛線摺出十字摺痕

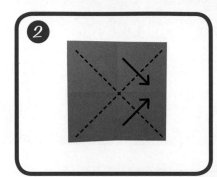

沿虛線摺出交叉摺痕

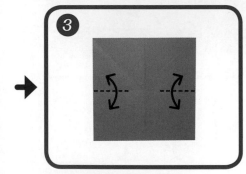

將左右的十字線兩邊
用手指捏起

往中間壓摺

將交叉線向內壓

完成圖

基本摺法2

沿虛線摺出十字摺痕

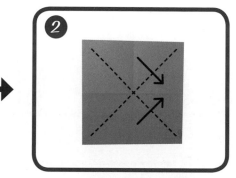

沿虛線摺出交叉摺痕

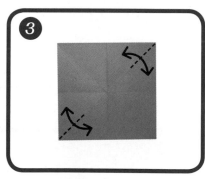

將左右的交叉線兩邊
用手指捏起

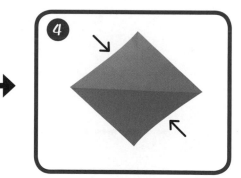

往中間壓摺

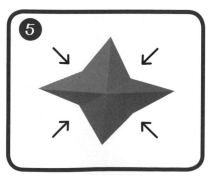

將十字線向內壓

完成圖

基本摺法3

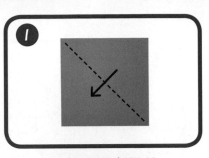

沿虛線摺出摺線

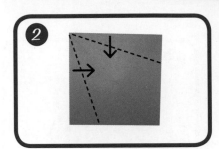

將兩邊向中間線位置摺

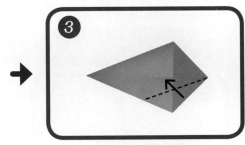

沿虛線摺出摺線

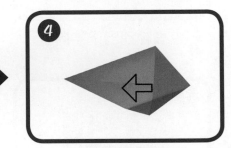

將紙角向右拉

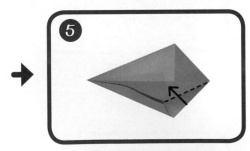

沿虛線摺成尖角

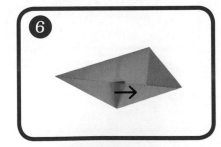

將尖角向右摺，
尖角對準中間線

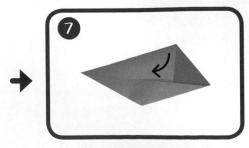

另一邊重複步驟2-6

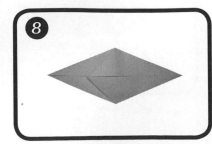

完成圖

摺紙秘訣1：向內屈摺

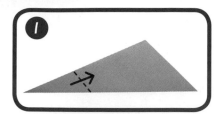

沿虛線摺出摺線，再打開

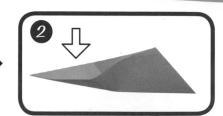

從尖角位將紙撐開

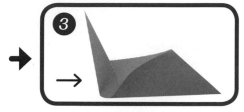

將尖角向上拉，
並用手指輕壓中間線

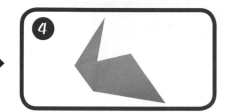

按摺線摺好即可

摺紙秘訣2：向外翻摺

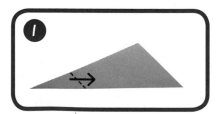

沿虛線向下摺出摺線，再打開

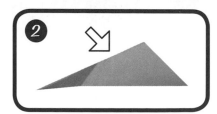

從中間打開

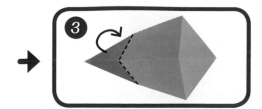

從尖角往下翻

再將紙對摺並按摺線壓好即可

摺紙秘訣3：撐開壓摺

沿虛線摺出摺線

從箭頭處將紙撐開

將角尖向右拉

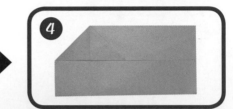

沿剛才壓出的摺線壓摺好即可

摺紙秘訣4：段摺

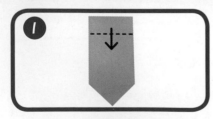

將紙沿虛線按箭咀方向
向內摺

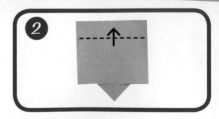

將第二條虛線按反方向摺

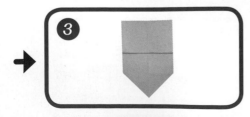

段摺完成

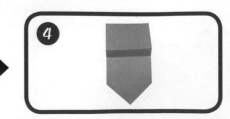

若將段摺的紙打開，形狀是呈梯級狀

入門摺紙

這一部份的摺紙都以簡單為主，每一步驟都清楚易明，讓孩子輕輕鬆鬆便能完成一件作品。初次嘗試的成功感會成為推孩子向前的一種動力，父母也可以不妨讓孩子多作嘗試，讓孩子感受摺紙的樂趣。

天鵝 Swan

我們常常以天鵝比喻作雪白、高貴及優雅，全因為天鵝的一身白毛及典雅的體態所致。不說不知，其實除了白天鵝外，原來還有黑天鵝的，這種天鵝一身黑毛，主要生活於南半球的澳大利亞等地。

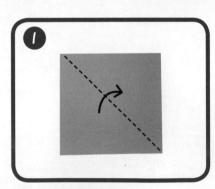

沿虛線摺出摺線

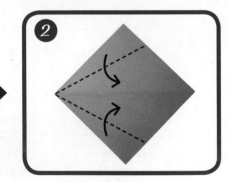

沿虛線摺向中間線

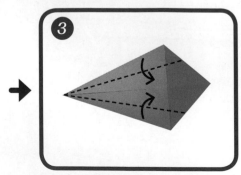

沿虛線摺向中間線

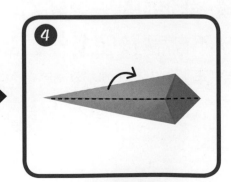

向後對摺

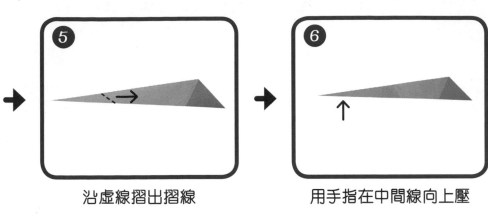

沿虛線摺出摺線

用手指在中間線向上壓

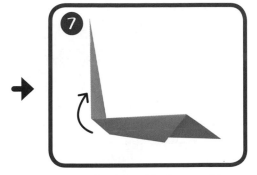

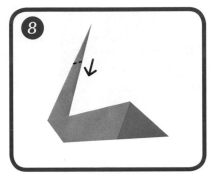

沿摺線將尖位向內屈摺

沿虛線摺出摺線

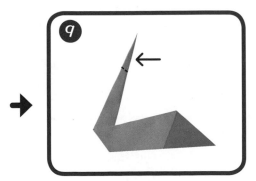

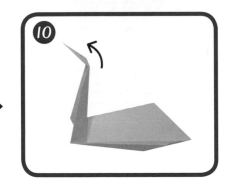

用手指在中間線向下壓

沿摺線將尖位向內屈摺

親子Tips

讓孩子學懂不同的處事方法

　　如何令一張白紙中出現中間線呢？最簡單就是以間尺和筆對着兩角畫出來，但在摺紙的時候最方便就是摺出來了！父母可經過指引與教導，讓孩子學懂原來一件事是有不同的解決方法的！

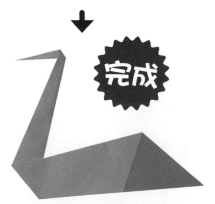

一隻美麗的天鵝便完成了！

蟬 Cicadas

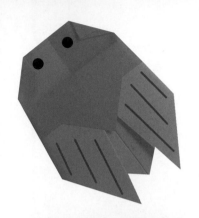

● 小知識 ●

　　大家知道蟬發出聲響是有特別的意思麼？原來這是雄性蟬用來吸引雌性蟬的方法，雄蟬的左右兩邊各有一個鼓室，當牠們扭動身體時便可以發出聲響了。蟬破土而出後的生命很短暫，從牠們脫殼到找尋配偶、到交配後死去的時間只有兩個星期，但有些蟬卻潛伏在地下十七年才破土而出呢！

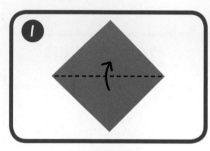

沿虛線對摺

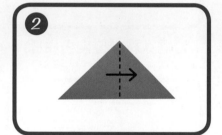

沿虛線摺出摺線

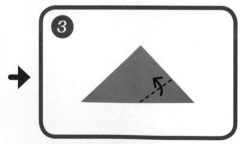

沿虛線往上摺

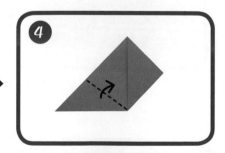

沿虛線往上摺

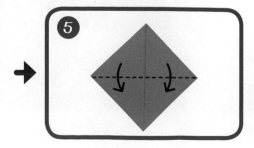

沿虛線向下摺

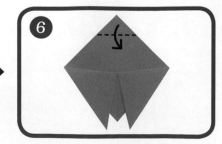

沿虛線將上層的紙向下摺

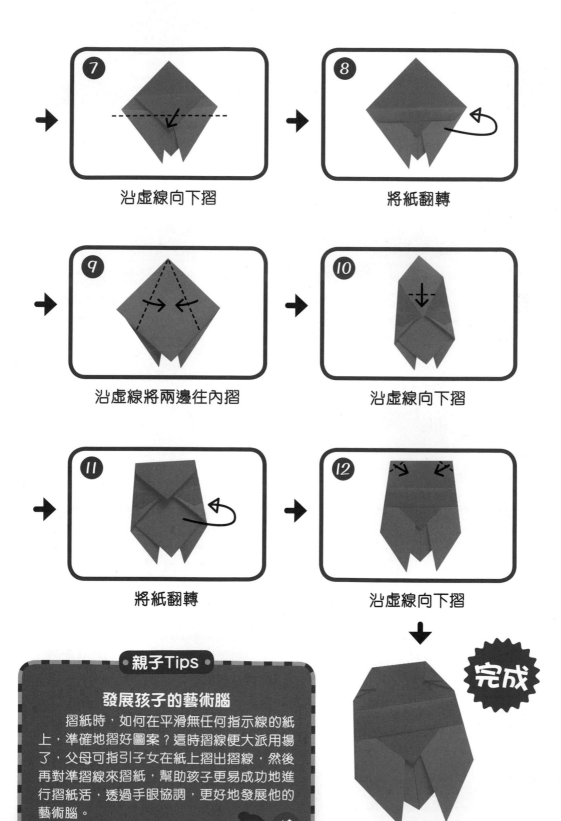

7 沿虛線向下摺

8 將紙翻轉

9 沿虛線將兩邊往內摺

10 沿虛線向下摺

11 將紙翻轉

12 沿虛線向下摺

完成

一隻蟬便完成了！

親子Tips

發展孩子的藝術腦

摺紙時，如何在平滑無任何指示線的紙上，準確地摺好圖案？這時摺線便大派用場了，父母可指引子女在紙上摺出摺線，然後再對準摺線來摺紙，幫助孩子更易成功地進行摺紙活，透過手眼協調，更好地發展他的藝術腦。

老鼠 Mouse

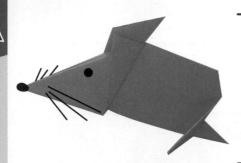

　　老鼠的出現歷史悠久，在中國十二生肖中排名第一。由於凡有食物的地方就會有老鼠的蹤跡，故老鼠自古便被視作禍害。除了藏匿在家中或倉庫的家鼠外，還有生活在田中的田鼠，也是害鼠之一。

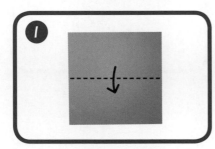

沿虛線摺出摺線

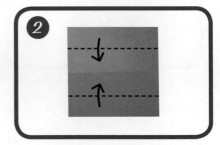

將兩邊向中間線位置摺

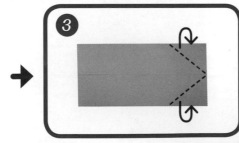

將右邊上下兩角沿虛線向後摺

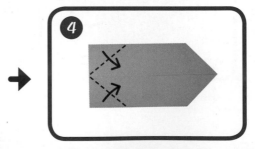

將左邊上下兩角沿虛線摺出摺線

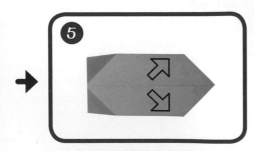

將兩角分別向上及向下拉

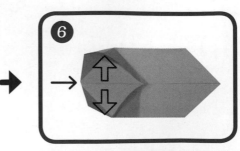

沿摺線將兩角壓摺成一個梯形

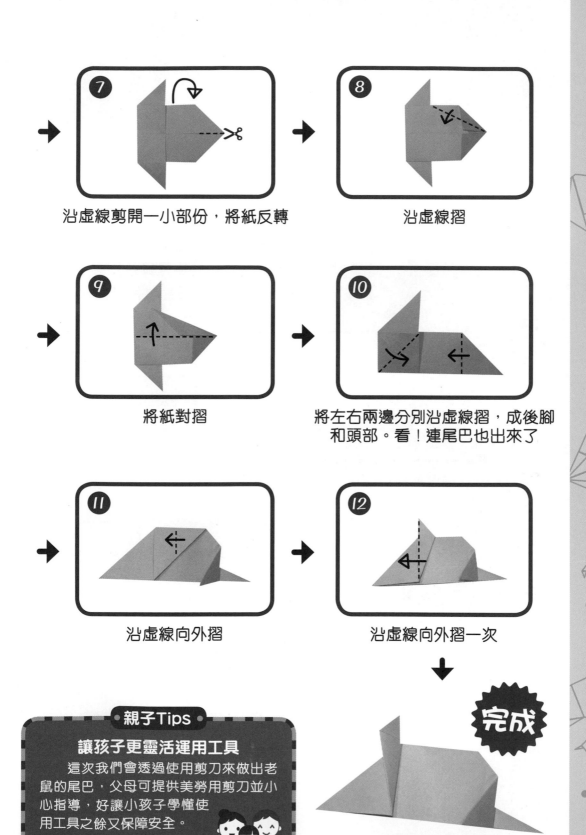

⑦ 沿虛線剪開一小部份,將紙反轉

⑧ 沿虛線摺

⑨ 將紙對摺

⑩ 將左右兩邊分別沿虛線摺,成後腳和頭部。看!連尾巴也出來了

⑪ 沿虛線向外摺

⑫ 沿虛線向外摺一次

親子Tips

讓孩子更靈活運用工具

這次我們會透過使用剪刀來做出老鼠的尾巴,父母可提供美勞用剪刀並小心指導,好讓小孩子學懂使用工具之餘又保障安全。

完成

一隻小老鼠便完成了!

蝸牛 Snail

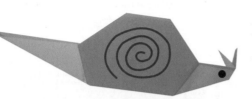

● 小知識 ●

　蝸牛原來遍佈世界各地，體型最大的蝸牛生於法國，主要培養作食用，身長可達50cm，而最小的蝸牛卻不到1cm。蝸牛是雌雄同體的，但多數卻仍需兩個個體才能交配。

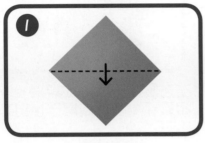

沿虛線對摺

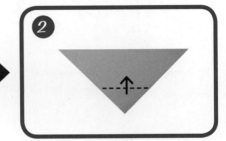

對準邊沿向上摺，背面如是

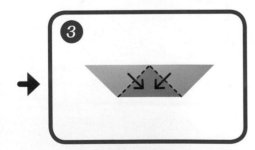

左右兩邊沿虛線向下摺

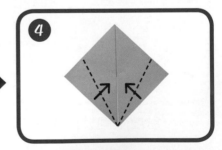

左右兩邊沿虛線向中間線摺

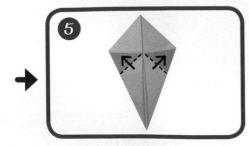

左右各沿虛線向外摺

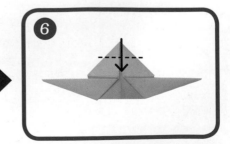

沿虛線向下摺

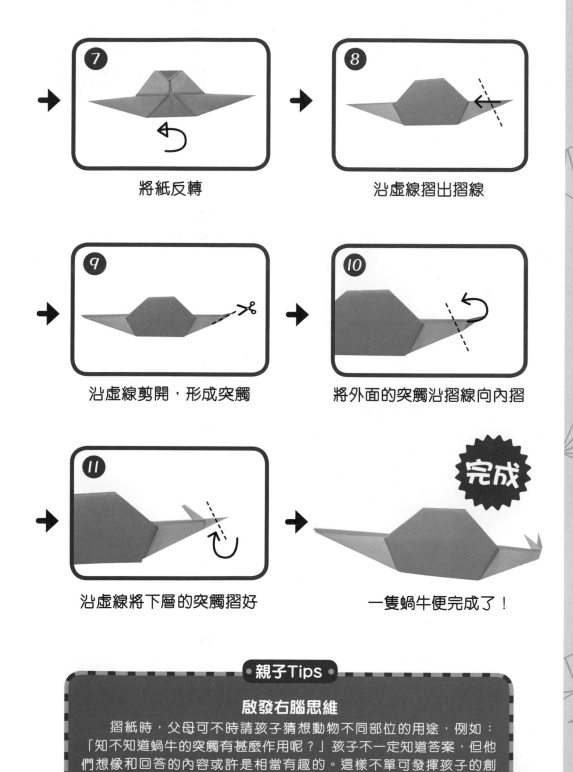

⑦ 將紙反轉

⑧ 沿虛線摺出摺線

⑨ 沿虛線剪開，形成突觸

⑩ 將外面的突觸沿摺線向內摺

⑪ 沿虛線將下層的突觸摺好

完成

一隻蝸牛便完成了！

親子Tips

啟發右腦思維

摺紙時，父母可不時請孩子猜想動物不同部位的用途，例如：「知不知道蝸牛的突觸有甚麼作用呢？」孩子不一定知道答案，但他們想像和回答的內容或許是相當有趣的。這樣不單可發揮孩子的創意，也可啟發他們的思維，讓他們在摺紙時觀察到不同細節，提升想像力之餘更可學習許多新知識。

貓頭鷹 Owl

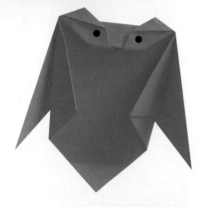

貓頭鷹是世上分佈最廣的鳥類之一，除了南北極地區外，差不多全球也有貓頭鷹的蹤跡。由於貓頭鷹的大眼睛是不能轉的，故當牠們要視物時便需轉動脖子，貓頭鷹的脖子非常柔軟，能轉動達270度呢！

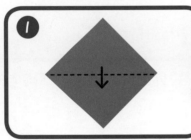

① 沿虛線對摺

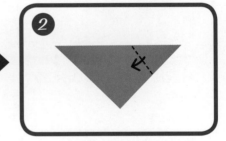

② 沿虛線向左摺

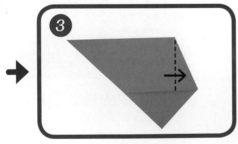

③ 沿虛線向右摺

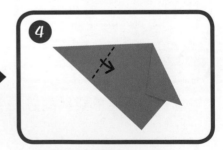

④ 沿虛線向右摺

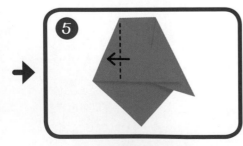

⑤ 沿虛線向左摺

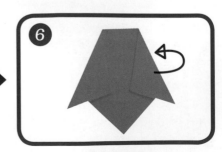

⑥ 將紙翻轉

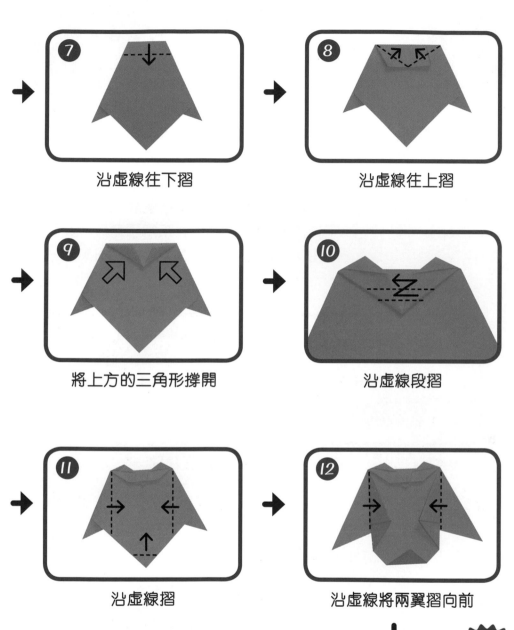

沿虛線往下摺

沿虛線往上摺

將上方的三角形撐開

沿虛線段摺

沿虛線摺

沿虛線將兩翼摺向前

完成

一隻貓頭鷹便完成了！

親子Tips

訓練靈活的手指
　　步驟9需要多一點技巧。父母可先向孩子示範，並教導他們用小手指將三角形拉出並壓摺，藉此可訓練孩子手眼協調的能力，並讓其小手指肌肉鍛鍊得更靈活。

蝙蝠 Bat

• 小知識 •

蝙蝠是一種長有翅膀的哺乳類動物，喜好群居生活，有些群居的蝙蝠數目可達百萬隻，非常驚人。蝙蝠的眼睛不能視物，主要是靠發出超聲波從回音的反彈來辨別物件，我們現代所使用的雷達便是按此道理製作出來的。

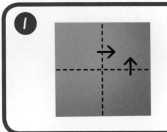

沿虛線摺出十字摺痕

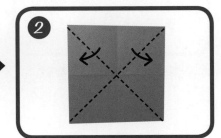

沿虛線摺出交叉摺痕

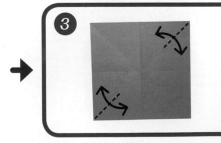

將左右的交叉線兩邊用手指捏起

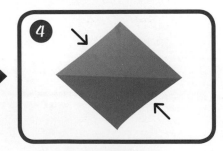

往中間壓摺

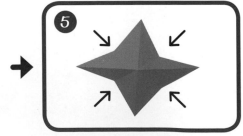

將交叉十字線向內壓

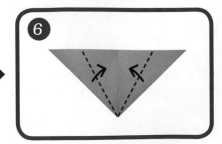

沿虛線向中間線摺

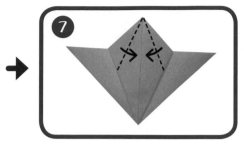

將上方的三角形往下摺

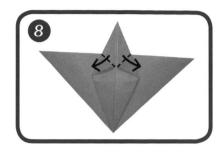

沿虛線向兩邊摺

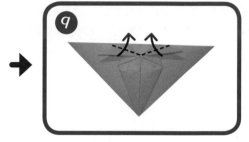

將手指捏着尖角向上拉並摺好

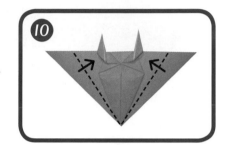

沿虛線摺

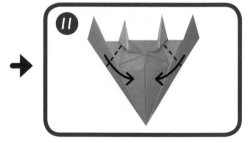

沿虛線往下摺

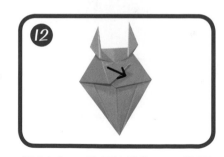

將其中一隻翼插進另一隻翼

親子Tips

刺激左右腦聯繫

我們平時看見的蝙蝠是怎樣的？是像鳥兒般振翅高飛，還是躲在洞裏？蝙蝠究竟是鳥兒還是甚麼動物呢？為甚麼摺出來的蝙蝠是縮着身子的呢？通過一連串的問題，不斷激發孩子的想像力及思考力，刺激其左右腦的聯繫。

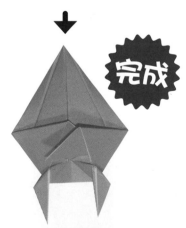

完成

一隻倒懸着的
蝙蝠便完成了！

21

小貓咪 Kitten

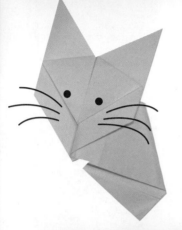

小知識

貓的眼睛非常閃亮，這是因為牠們得天獨厚的本能所致。日間，貓的瞳孔可縮至只有一條小線，以減低光線對眼睛的傷害；夜裏，貓的眼睛卻會發出一種獨特的光芒，這其實是一層藏在視網膜後的薄膜，可幫助貓在夜間的視力呢！

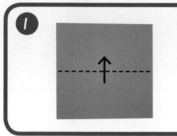

沿虛線摺出摺線

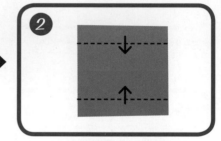

沿虛線摺向中間線

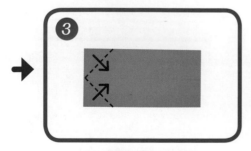

沿虛線摺出摺線

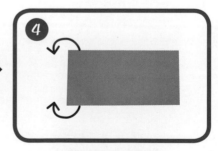

沿摺線向內屈摺

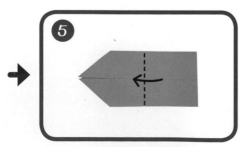

沿虛線向左摺

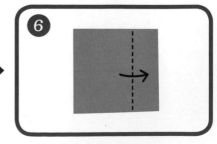

沿虛線向右摺

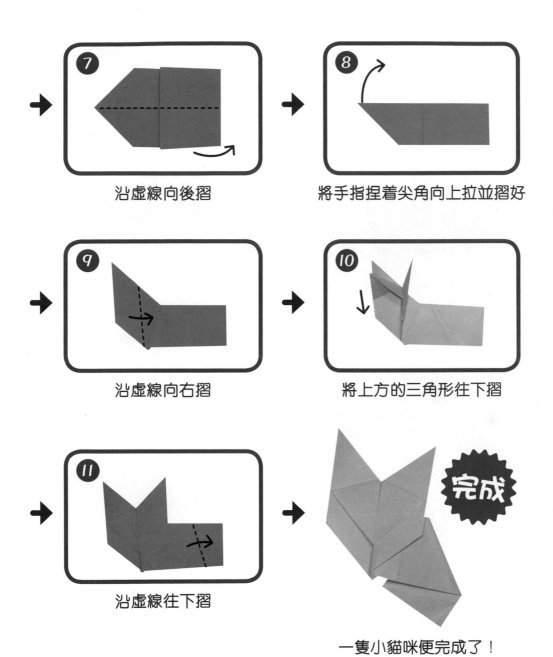

⑦ 沿虛線向後摺

⑧ 將手指捏着尖角向上拉並摺好

⑨ 沿虛線向右摺

⑩ 將上方的三角形往下摺

⑪ 沿虛線往下摺

完成

一隻小貓咪便完成了！

親子Tips

用力的竅門

摺頭(步驟8)的時候，必須恰到好處用力才能摺得好。父母可捉着孩子的小手細心指導，讓孩子感受並非用蠻勁來摺紙，學習以逐步推進方式來用力，使其摺紙技巧更上一層樓。

兔子 Rabbit

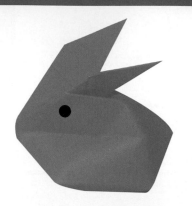

● 小知識 ●

三千年前的西班牙，人們只打獵兔子並作食用，後來見兔子溫馴又平易近人，逐漸將其當作寵物飼養，現時兔子大約有50個不同的品種。

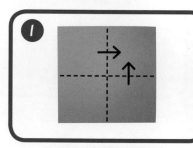

沿虛線摺出十字摺痕

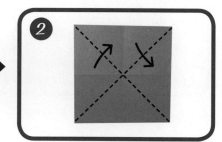

沿虛線摺出交叉摺痕

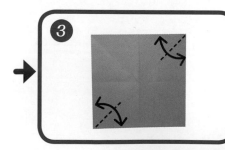

將左右的交叉線兩邊用手指捏起

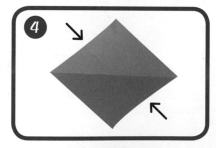

往中間壓摺

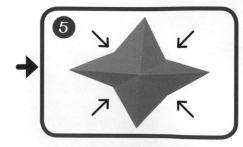

將十字線向內壓

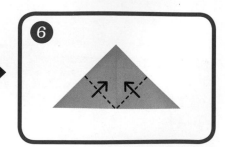

沿虛線向上摺

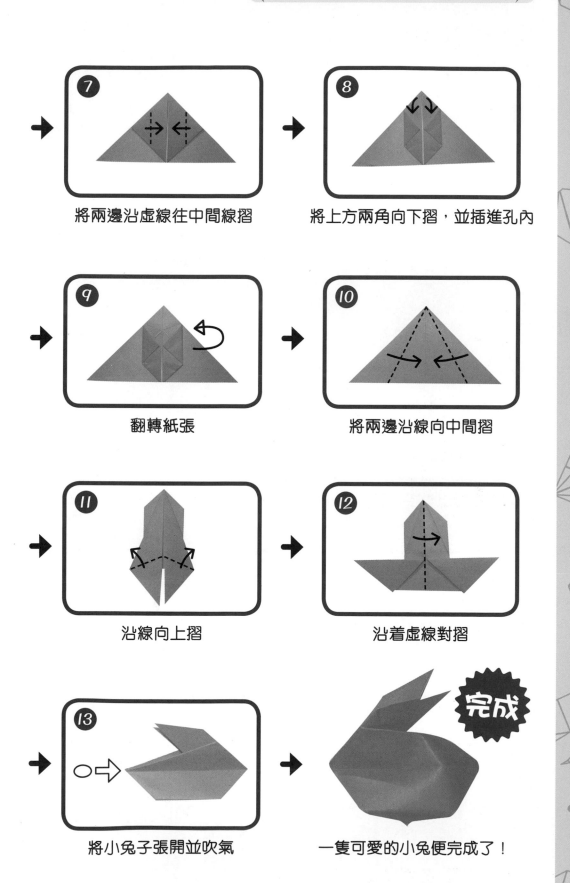

⑦ 將兩邊沿虛線往中間線摺

⑧ 將上方兩角向下摺，並插進孔內

⑨ 翻轉紙張

⑩ 將兩邊沿線向中間摺

⑪ 沿線向上摺

⑫ 沿着虛線對摺

⑬ 將小兔子張開並吹氣

完成

一隻可愛的小兔便完成了！

海龜 Turtle

海龜屬於瀕臨絕種的動物，受到世界各地的保護，也是中國二級的受保護動物。不說不知，海龜其實是用肺部呼吸的，現時香港南丫島的深灣仍有綠海龜產卵。

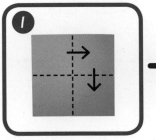

沿虛線摺出十字摺痕

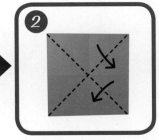

沿虛線摺出交叉摺痕

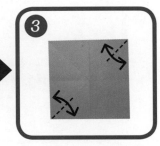

將左右的交叉線兩邊用手指捏起

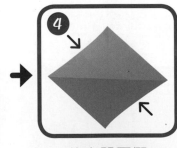

往中間壓摺

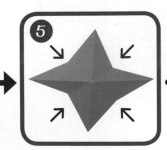

將十字線向內壓

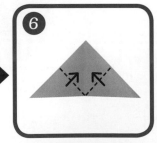

將兩邊向中間線摺

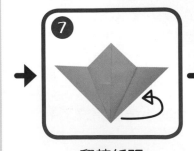

翻轉紙張

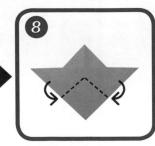

將兩邊向下方往後摺

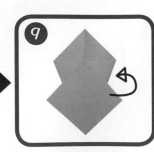

翻轉紙張

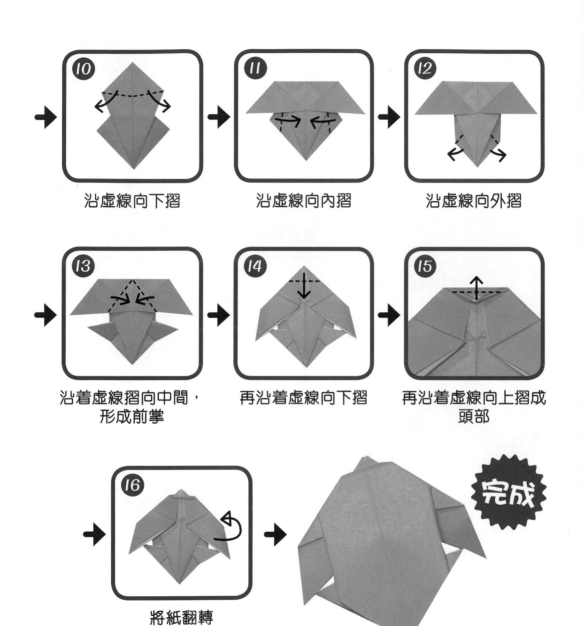

① 沿虛線向下摺

① 沿虛線向內摺

② 沿虛線向外摺

③ 沿着虛線摺向中間，形成前掌

④ 再沿着虛線向下摺

⑤ 再沿着虛線向上摺成頭部

⑯ 將紙翻轉

完成

一隻海龜便完成了！

親子Tips

提升孩子的注意力

　　在摺紙的時候，父母可不時問問孩子：「我們在摺動物的哪一個部位呢？」讓孩子注意到動物的不同部份，提升他們的觀察力與注意力，也藉此讓他們不斷實踐凡事按部就班的道理，從中增加摺紙的趣味。

鴨子 Duck

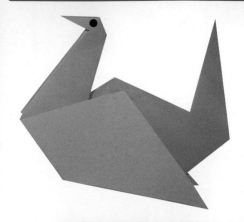

● 小知識 ●

鴛鴦是鴨子的一種，在中國歷史上已存在達數千年。由於鴛鴦總是成雙成對的生活在一起，所以人們自古便將鴛鴦比喻作戀情或情侶等。

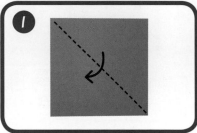

沿虛線摺出摺線

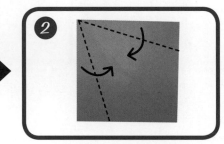

將兩邊向中間線位置摺

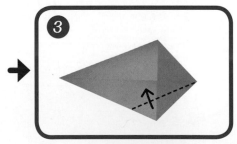

沿虛線摺出摺線

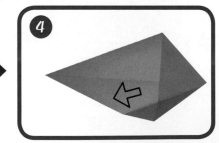

將紙角向右拉

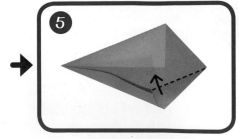

沿虛線摺成尖角

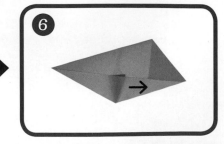

將尖角向右摺，尖角對準中間線

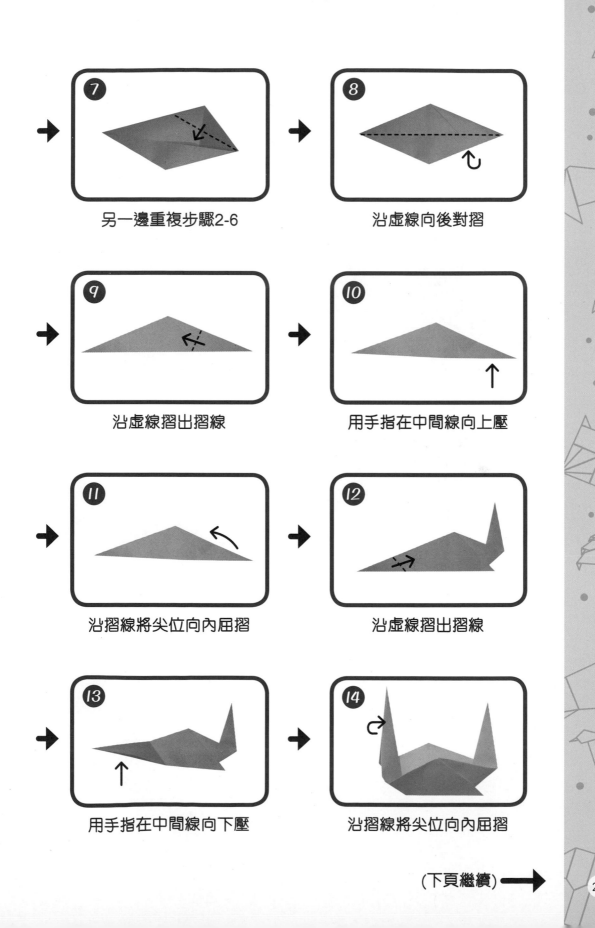

7 另一邊重複步驟2-6

8 沿虛線向後對摺

9 沿虛線摺出摺線

10 用手指在中間線向上壓

11 沿摺線將尖位向內屈摺

12 沿虛線摺出摺線

13 用手指在中間線向下壓

14 沿摺線將尖位向內屈摺

（下頁繼續）➡

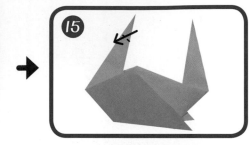

沿虛線摺出摺線

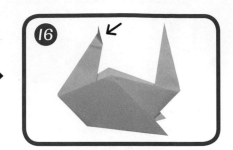

用手指在中間線向下壓

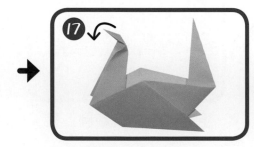

沿摺線將尖位向內屈摺

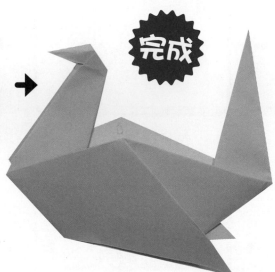

完成

一隻鴨子便完成了！

● 親子Tips ●

讓孩子建立自信

摺了數種動物後，父母可放手讓孩子從頭到尾自己摺一次。父母只在旁觀察（有需要時加少許口頭提示），並鼓勵孩子自己完成，可讓他們在過程中獲得滿足感，藉以提升他們獨立的處事能力和自信心。

初階摺紙

這部分的摺紙仍較簡單，但步驟比入門部分相對較多。某些較難的步驟會逐一指示，讓孩子不會因困難而放棄。同時經過訓練，孩子會因適應了某些摺法而令摺紙更得心應手，繼而有興趣繼續嘗試。期間，父母的鼓勵和讚賞仍是非常重要，這可推動孩子向更高難度挑戰。

金魚 Goldfish

● 小知識 ●

金魚自唐朝時期已在中國出現,由於色彩鮮艷斑斕,故深受民家喜愛成為寵物。直至南宋時期,金魚養殖甚至步入宮廷,至今金魚種類之多可謂恆河沙數,而且金魚養殖更成為一門學問。

① 沿虛線摺出摺線

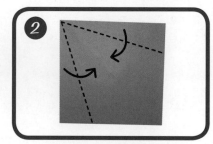

② 將兩邊向中間線位置摺

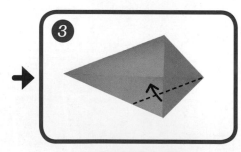

③ 沿虛線摺出摺線

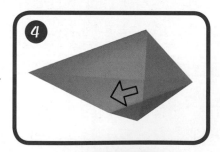

④ 將紙角向右拉

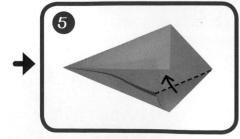

⑤ 沿虛線摺成尖角

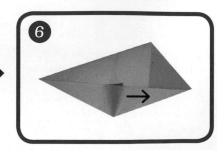

⑥ 將尖角向右摺,尖角對準中間線

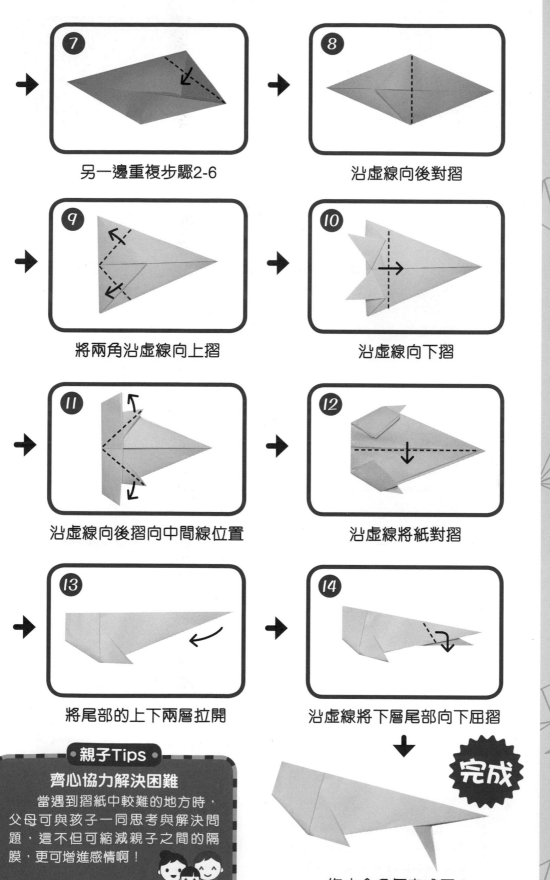

7

另一邊重複步驟2-6

8

沿虛線向後對摺

9

將兩角沿虛線向上摺

10

沿虛線向下摺

11

沿虛線向後摺向中間線位置

12

沿虛線將紙對摺

13

將尾部的上下兩層拉開

14

沿虛線將下層尾部向下屈摺

完成

親子Tips

齊心協力解決困難

當遇到摺紙中較難的地方時，父母可與孩子一同思考與解決問題，這不但可縮減親子之間的隔膜，更可增進感情啊！

一條小金魚便完成了！

小狗 Puppy

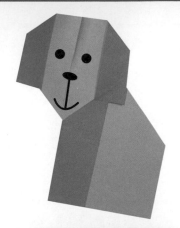

小知識

狗的嗅覺非常靈敏！牠們能夠從200萬種物質中，分辨出不同濃度的氣味！與人類相比，牠們嗅覺的靈敏度竟達40倍之多呢！所以世界各地的警察都會訓練狗隻去偵察毒品或尋找破案關鍵，有些狗隻甚至可幫助尋人呢！

將紙對摺

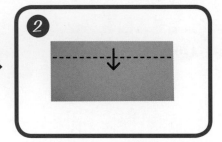

將上層的紙沿虛線向下摺

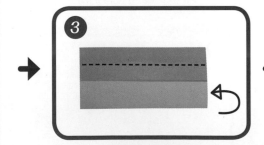

將紙反轉，
同樣將上層的紙沿虛線向下摺

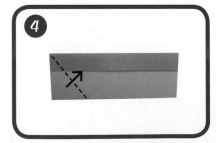

沿虛線摺出摺線

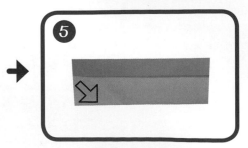

將左上角拉起

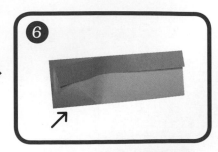

手指在中間線位置輕壓

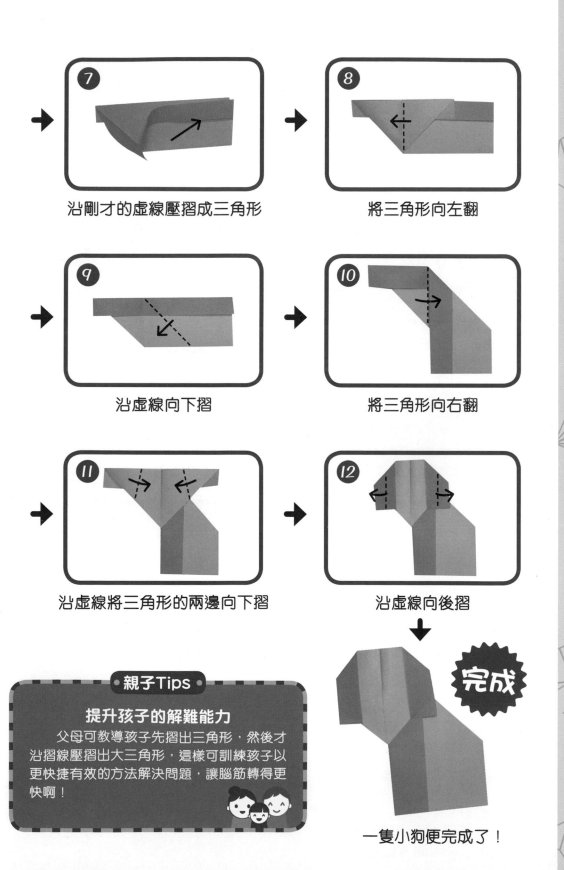

7 沿剛才的虛線壓摺成三角形

8 將三角形向左翻

9 沿虛線向下摺

10 將三角形向右翻

11 沿虛線將三角形的兩邊向下摺

12 沿虛線向後摺

完成

一隻小狗便完成了！

親子Tips

提升孩子的解難能力
父母可教導孩子先摺出三角形，然後才沿摺線壓摺出大三角形，這樣可訓練孩子以更快捷有效的方法解決問題，讓腦筋轉得更快啊！

魟魚 Skate

• 小知識 •

魟魚屬於古代魚的一種，身型與一般魚類大相逕庭，魟魚身體像一隻飛碟，有着一條長長的尾巴，在水中遨遊時反而更像鳥兒在天空飛翔。魟魚的性情溫和，但其實牠們和鯊魚一樣屬於軟骨魚類，真想不到牠們是近親呢！

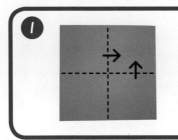

① 沿虛線摺出十字線

② 沿虛線將四邊往中間點摺

③ 將紙翻轉

④ 沿虛線摺出摺線

⑤ 沿虛線將兩邊摺向中間線位置

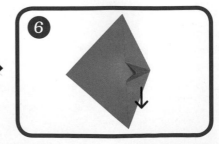

⑥ 將尖角向下摺，尖角對準中間線

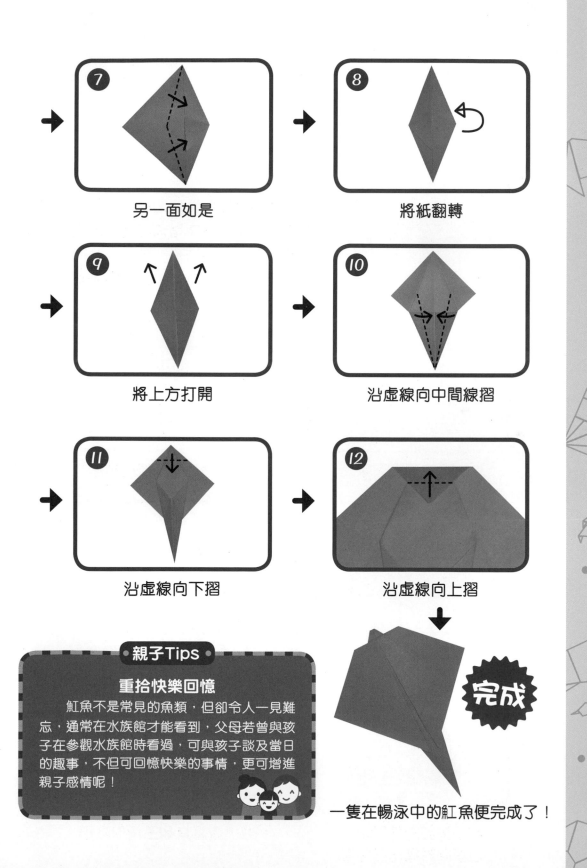

7　另一面如是

8　將紙翻轉

9　將上方打開

10　沿虛線向中間線摺

11　沿虛線向下摺

12　沿虛線向上摺

親子Tips

重拾快樂回憶

魟魚不是常見的魚類，但卻令人一見難忘，通常在水族館才能看到，父母若曾與孩子在參觀水族館時看過，可與孩子談及當日的趣事，不但可回憶快樂的事情，更可增進親子感情呢！

完成

一隻在暢泳中的魟魚便完成了！

豬 Pig

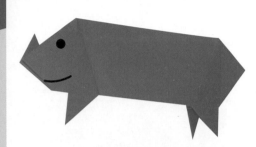

豬的性格溫馴，繁殖能力強，懷孕期僅約三個月，但平均壽命卻長達二十年！很多人都以為豬是罵人的話，但其實在古時豬這個字是有讚揚的意思呢！在最初，豬的寫法是「豕」，我們常用的「豪」字原來是指勇往直前的豬呢！

沿虛線摺出摺線

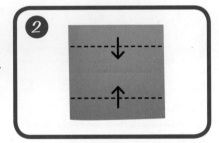

將兩邊向中間線位置摺

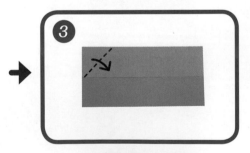

沿虛線摺出摺線

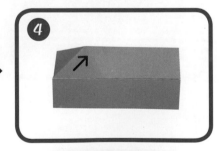

用指尖將角向右拉

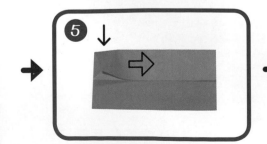

用手指輕壓中間線，
沿摺線壓摺出三角形

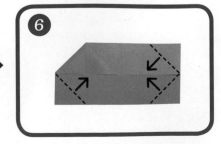

沿虛線將其他三角形壓摺

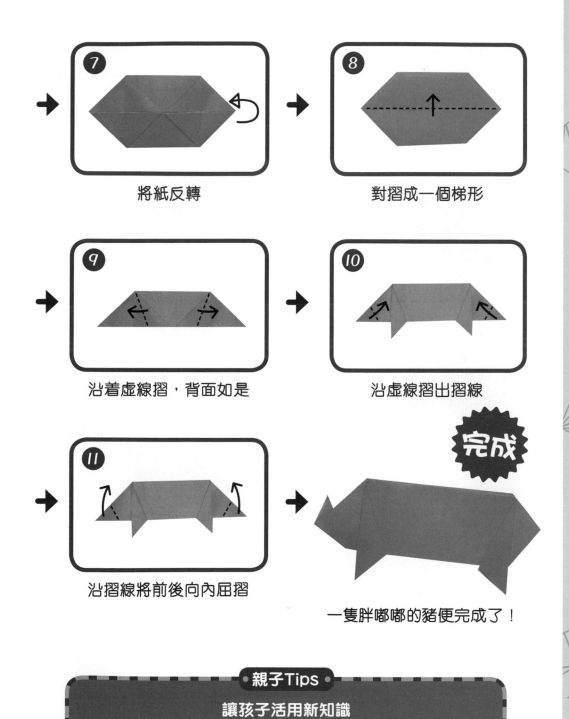

7 將紙反轉

8 對摺成一個梯形

9 沿着虛線摺，背面如是

10 沿虛線摺出摺線

11 沿摺線將前後向內屈摺

完成

一隻胖嘟嘟的豬便完成了！

親子Tips

讓孩子活用新知識

　　還記得摺小狗時已做過和步驟6相似的步驟嗎？這次雖然情況不一樣，但道理是相同的，可以用問題的方法例如：「在摺小狗時我們是怎樣做的呢？」這可以引導孩子回想上一個摺紙的難處，然後將方法應用在新的地方。

鯨魚 Whale

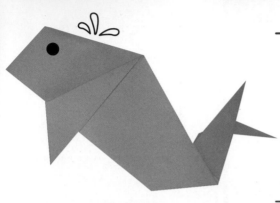

●─── 小知識 ───●

鯨魚在水中生活，但其實是哺乳類動物，和人一樣都是用肺呼吸的！鯨魚不止善於游泳，而且更是潛水的高手！大型的齒鯨可潛至3,000公尺深的海底，並閉氣達整整一個小時呢！

沿虛線摺出摺線

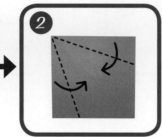

將兩邊向中間線位置摺

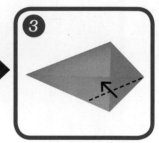

沿虛線摺出摺線

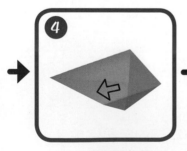

將紙角向右拉

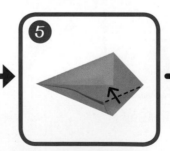

沿虛線摺成尖角

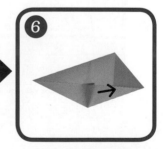

將尖角向右摺，
尖角對準中間線

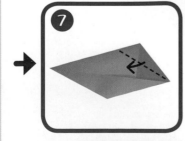

另一邊重複步驟3-6

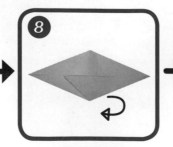

將紙翻轉

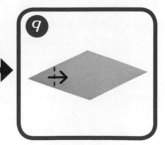

沿虛線向右摺

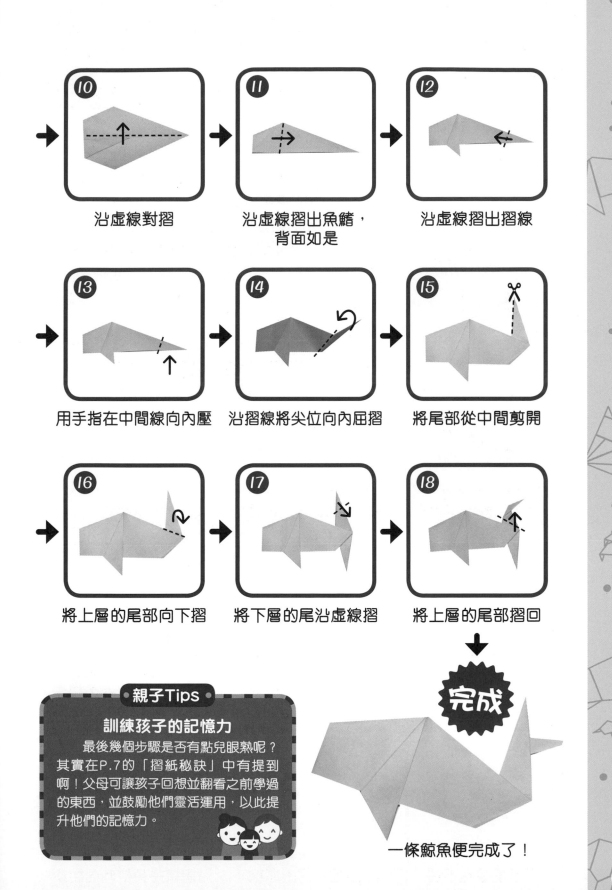

10 沿虛線對摺

11 沿虛線摺出魚鰭，背面如是

12 沿虛線摺出摺線

13 用手指在中間線向內壓

14 沿摺線將尖位向內屈摺

15 將尾部從中間剪開

16 將上層的尾部向下摺

17 將下層的尾沿虛線摺

18 將上層的尾部摺回

完成

一條鯨魚便完成了！

親子Tips

訓練孩子的記憶力

　　最後幾個步驟是否有點兒眼熟呢？其實在P.7的「摺紙秘訣」中有提到啊！父母可讓孩子回想並翻看之前學過的東西，並鼓勵他們靈活運用，以此提升他們的記憶力。

公雞 Cock

● 小知識 ●

　　原來公雞在葡萄牙是幸運的象徵，這源於十六世紀的一個傳說：當時一個由外地到聖地牙哥朝聖的聖者途經葡萄牙，被當地人誤認為他是小偷，要將他判以死刑，怎知，這位聖者在法官面前令一隻已烤熟的雞復活過來，自此公雞便成為葡萄牙其中一個神聖的象徵。

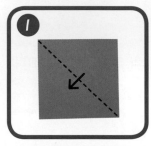

沿虛線摺出摺線

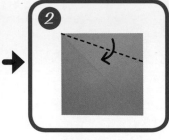

沿虛線向中間摺

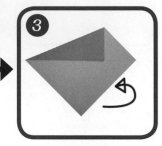

將紙翻轉

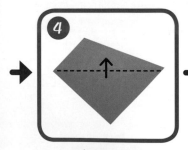

沿虛線對摺

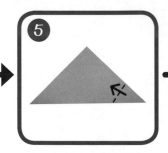

沿虛線摺出摺線

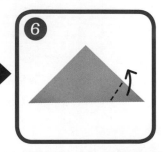

沿摺線將尖位向內屈摺

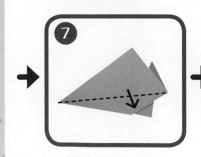

沿虛線向下摺

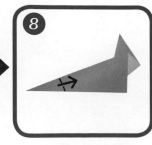

沿虛線摺出摺線

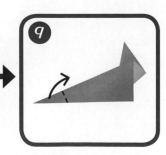

沿摺線將尖位向內屈摺

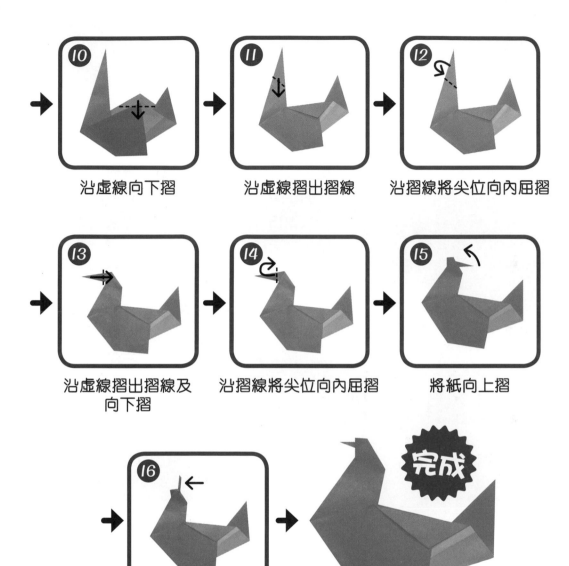

沿虛線向下摺

沿虛線摺出摺線

沿摺線將尖位向內屈摺

沿虛線摺出摺線及
向下摺

沿摺線將尖位向內屈摺

將紙向上摺

將尖位向左壓摺

完成

一隻胖嘟嘟的大公雞便完成了！

親子Tips

別急於替孩子解決問題

屈摺的方法在前面的摺紙中已試過了，這次就放手讓孩子親
自嘗試吧！父母不用急着替孩子解決問題，讓他們實習一下過往
學到的東西，做到活學活用。

海豹 Seal

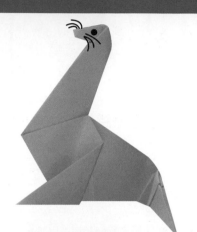

● 小知識 ●

在南極或北極都可以找到海豹的蹤跡，海豹與海獅海狗的最大分別，就是牠的耳朵不是外露的。此外海豹雖是哺乳類動物，但卻是一位潛水專家，海豹最長每次可潛水達45分鐘。

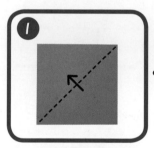

沿虛線摺出摺線

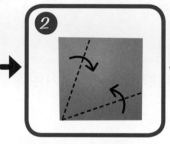

將兩邊向中間線位置摺

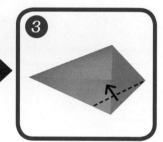

沿虛線摺出摺線

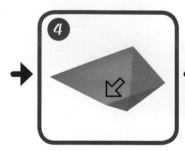

將紙角向右拉

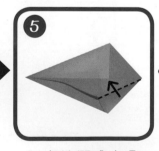

沿虛線摺成尖角

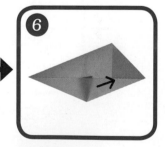

將尖角向右摺，尖角對準中間線

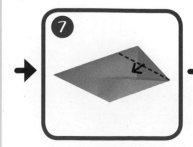

另一邊重複步驟3-6

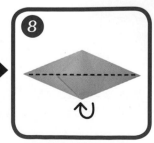

沿虛線向後對摺

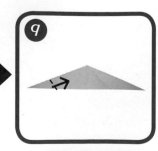

沿虛線摺出摺線

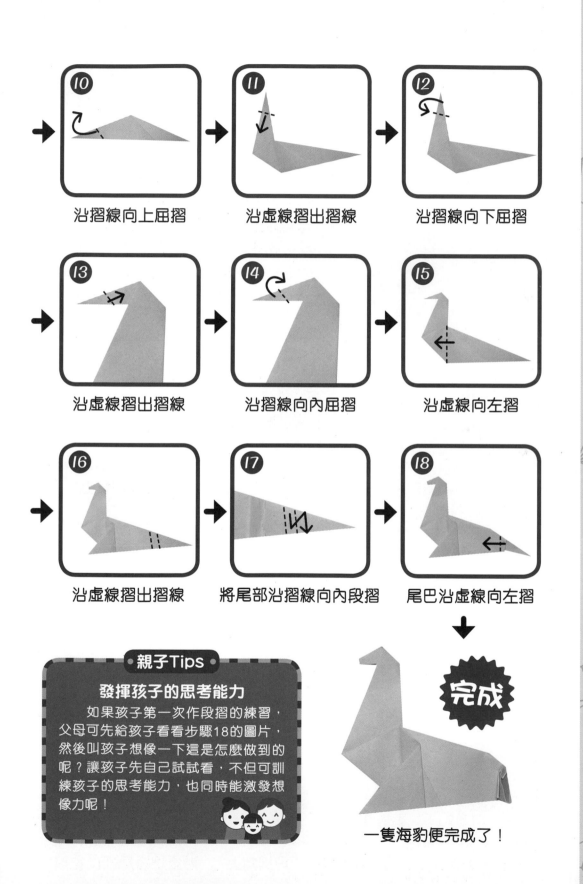

⑩ 沿摺線向上屈摺

⑪ 沿虛線摺出摺線

⑫ 沿摺線向下屈摺

⑬ 沿虛線摺出摺線

⑭ 沿摺線向內屈摺

⑮ 沿虛線向左摺

⑯ 沿虛線摺出摺線

⑰ 將尾部沿摺線向內段摺

⑱ 尾巴沿虛線向左摺

完成

親子Tips

發揮孩子的思考能力

　　如果孩子第一次作段摺的練習，父母可先給孩子看看步驟18的圖片，然後叫孩子想像一下這是怎麼做到的呢？讓孩子先自己試試看，不但可訓練孩子的思考能力，也同時能激發想像力呢！

一隻海豹便完成了！

小鳥 Bird

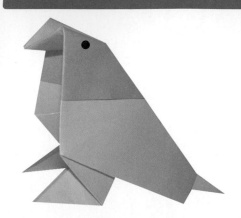

在鳥類中,蜂鳥是世界上體型最細小的鳥兒,體重亦是最輕的,一般蜂鳥約身長7-8公分,最輕的還不夠2克。此外,蜂鳥的拍翼次數也是鳥類中最快的,每秒可達80次呢!

沿虛線摺出摺線

沿虛線向中間摺

沿虛線向後摺

沿虛線摺出摺線

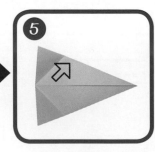

將角尖提起向右拉

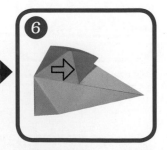

沿摺線壓摺出四邊形

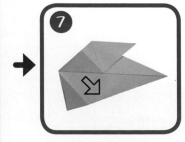

另一邊如是

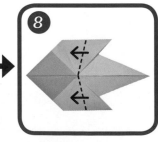

沿虛線將兩角摺向上

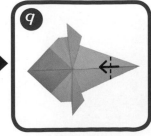

沿虛線將尾部向左摺

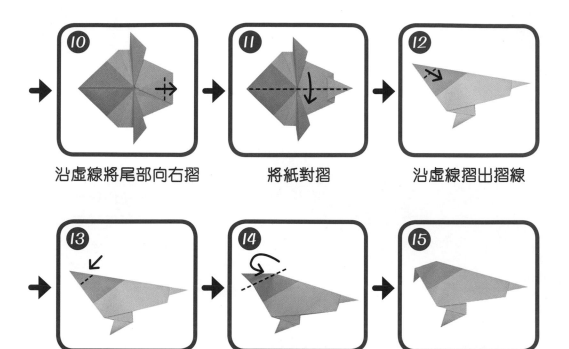

⑩ 沿虛線將尾部向右摺

⑪ 將紙對摺

⑫ 沿虛線摺出摺線

⑬ 用手指在中間線向下壓

⑭ 沿摺線將尖位向內屈摺

⑮ 將尾巴往上拉一點點

完成

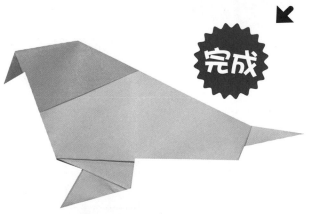

一隻小鳥便完成了！

親子Tips

增加做事的趣味

父母在與孩子一同摺紙的同時，可以說故事的形式提升摺紙的趣味。
利用本書小知識的部份，父母可告知孩子不同的動物資料，
增加孩子對每種動物的認識。

海豚 Dolphin

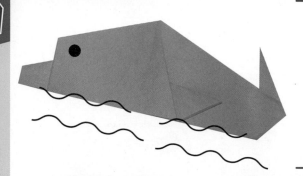

● 小知識 ●

我們常聽說的中華白海豚原名印度太平洋駝背豚，可在大嶼山以北及以南，或在屯門以南的水域找到。此種海豚在幼年時期的身體是灰色的，直至長到年青時期身體才開始轉成粉紅色。

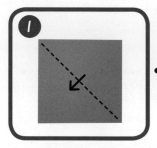

沿虛線摺出摺線

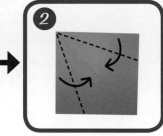

將兩邊向中間線位置摺

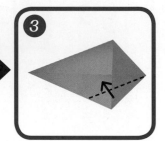

沿虛線摺出摺線

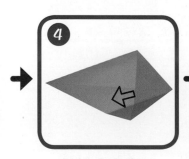

將紙角向右拉

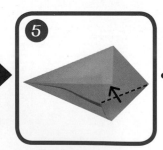

沿虛線摺成尖角

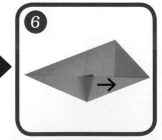

將尖角向右摺，尖角對準中間線

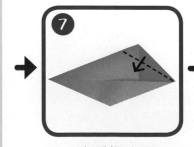

另一邊重複步驟3-6

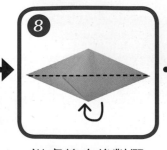

沿虛線向後對摺

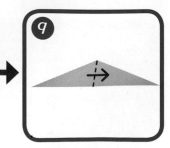

沿虛線向右摺，背面如是

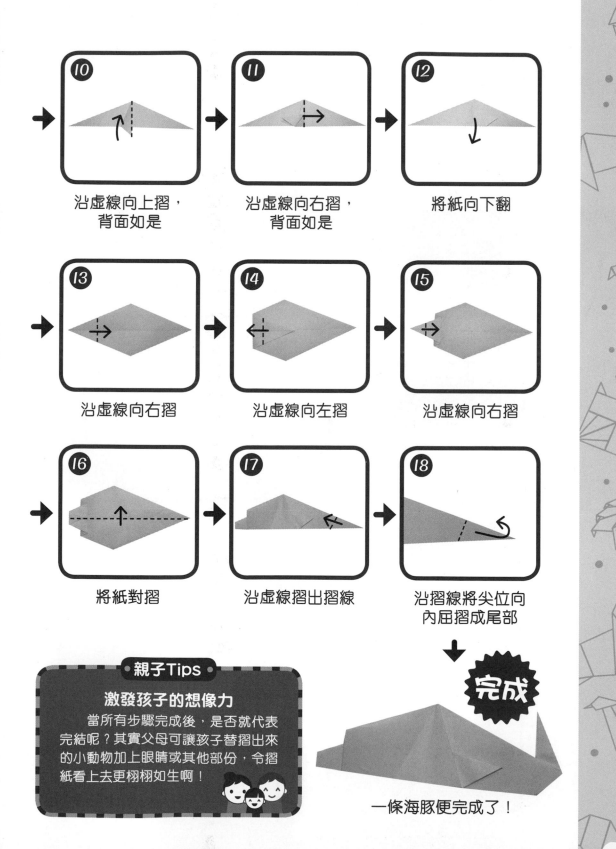

⑩ 沿虛線向上摺，
背面如是

⑪ 沿虛線向右摺，
背面如是

⑫ 將紙向下翻

⑬ 沿虛線向右摺

⑭ 沿虛線向左摺

⑮ 沿虛線向右摺

⑯ 將紙對摺

⑰ 沿虛線摺出摺線

⑱ 沿摺線將尖位向
內屈摺成尾部

完成

親子Tips

激發孩子的想像力

當所有步驟完成後，是否就代表
完結呢？其實父母可讓孩子替摺出來
的小動物加上眼睛或其他部份，令摺
紙看上去更栩栩如生啊！

一條海豚便完成了！

49

恐龍 Dinosaur

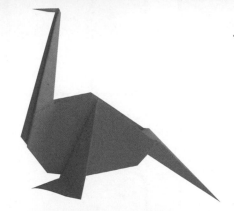

恐龍的出現大約距今二億四千萬年前，主要可分為三大類，黑瑞龍亞目、龍盤目和鳥盤目。在距今約一億八千萬年前的侏羅紀時期是恐龍的強盛時期，但在一億六千萬年之後的白堊紀時期絕種了。

沿虛線摺出摺線

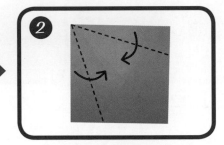

將兩邊向中間線位置摺

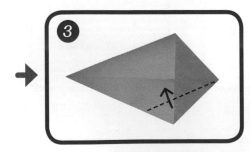

沿虛線摺出摺線

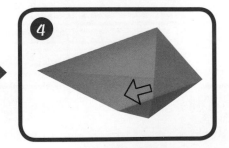

將紙角向右拉

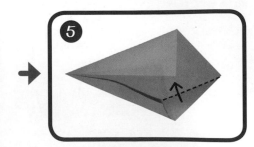

沿虛線摺成尖角

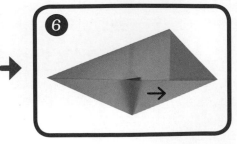

將尖角向右摺，尖角對準中間線

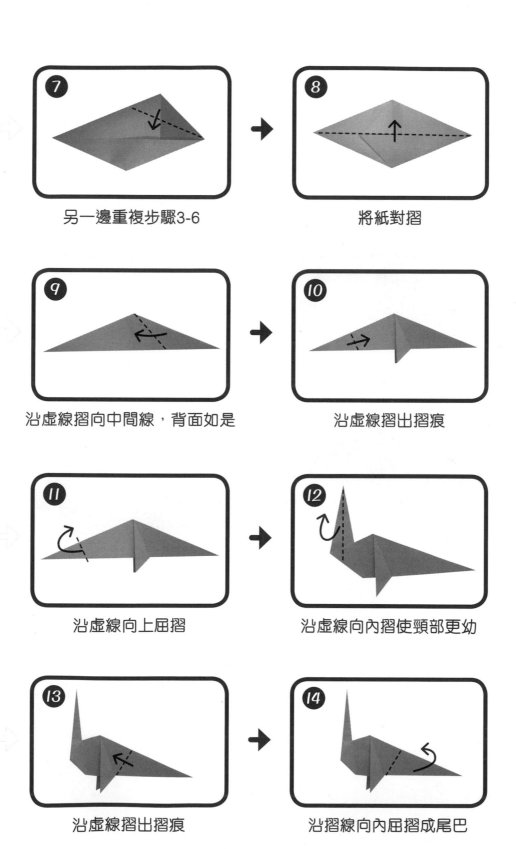

7 另一邊重複步驟3-6

8 將紙對摺

9 沿虛線摺向中間線，背面如是

10 沿虛線摺出摺痕

11 沿虛線向上屈摺

12 沿虛線向內摺使頸部更幼

13 沿虛線摺出摺痕

14 沿摺線向內屈摺成尾巴

（下頁繼續）

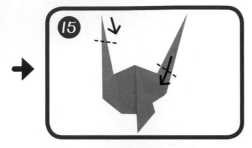

沿虛線摺出摺痕

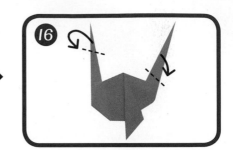

將尾巴及頭分別向下屈摺

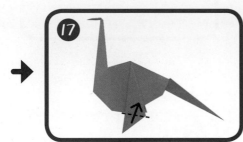

沿虛線向上摺

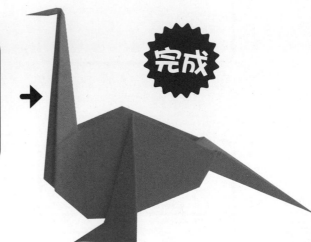

完成

一隻威猛的恐龍便完成了！

親子Tips

豐富孩子的知識

恐龍是一個很多孩子也喜歡的題目，父母可特別準備一些書本或圖片，在摺紙的同時也給孩子說說關於恐龍的知識，這不但可增加摺紙的興趣，同時也可豐富孩子的知識呢！

中階摺紙

　　踏入這部分，表示孩子對摺紙已有一定的基礎。在這裏有關基本的摺紙部分不會再作詳細闡述，孩子摺紙時需要翻查第4至8頁「基本摺法」等資料。同時，面對繁多而重複的步驟，對孩子來說是耐心及細心的考驗。父母可適時給予幫助，讓孩子在摺紙過程中得到支持與關顧。

鶴 Crane

白鶴屬於國際一級稀有瀕危動物，在世上十五種鶴中，中國境內便佔去八種。通常鶴找到配偶後便會終生生活在一起，牠們主要生活於沼澤或淺灘等地方，以昆蟲、魚類及植物的嫩芽為主要糧食。

摺出「基本摺法1」（P.4）

沿虛線摺出摺線

將下方的紙角向上拉

沿摺線將紙壓摺

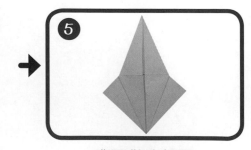

背面做法相同

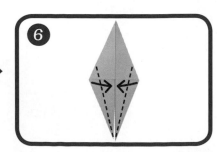

將左右兩邊沿虛線往中間線摺

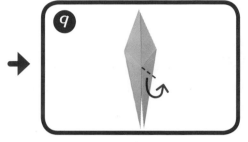

背面如是

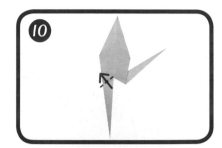

沿虛線摺出摺線

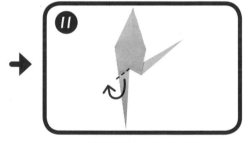

沿摺線向上屈摺

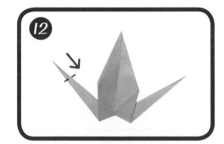

沿虛線摺出摺線

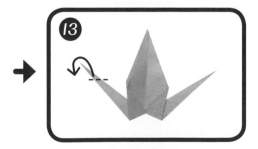

沿摺線向上屈摺

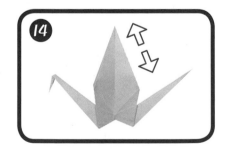

沿虛線摺出摺線

將尖位向下屈摺成頭部

展開翅膀

完成

一隻活生生的白鶴便完成了！

親子Tips

提升孩子的社交能力

摺紙除了是手眼協調的右腦訓練活動外，也是提升孩子社交能力的好機會。很多人都認為摺紙鶴送贈他人，帶有祝福的意思。當孩子摺成後，不妨鼓勵他們把「作品」送給喜愛的朋友或家人，喻意祝福，他們會樂此不疲的！

獅子 Lion

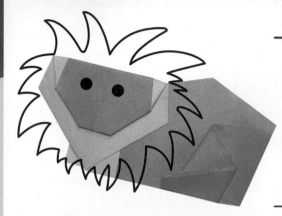

● 小知識 ●

　　獅子被譽為「萬獸之王」，是因為牠雄偉的身型和懾人的氣魄，成年的獅子身長可達2米！獅子也是捕獵的高手，牠們擅長潛伏在動物附近，待動物失去戒心時便出奇不意地將其獵食。

1

沿虛線摺出摺線

2

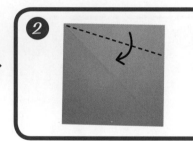

沿虛線摺向中間

3

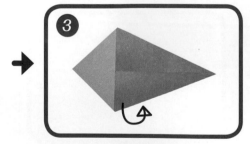

將紙翻轉

4

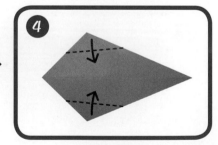

沿虛線摺

5

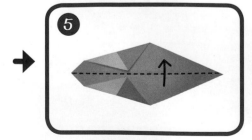

將紙對摺

6

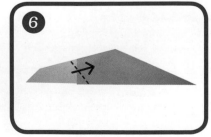

沿虛線摺出摺線

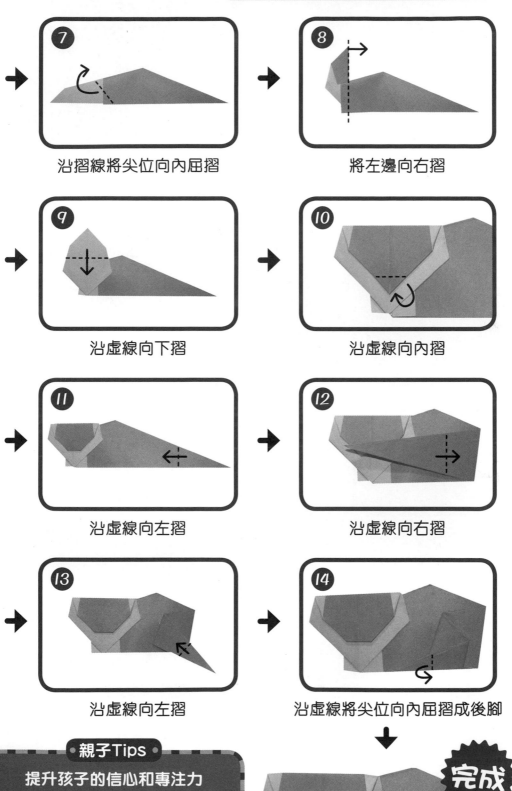

沿摺線將尖位向內屈摺

將左邊向右摺

沿虛線向下摺

沿虛線向內摺

沿虛線向左摺

沿虛線向右摺

沿虛線向左摺

沿虛線將尖位向內屈摺成後腳

完成

親子Tips

提升孩子的信心和專注力

　　遇到較多步驟的摺紙時，父母應與孩子一步步去完成，並適當地給予讚賞與鼓勵，令孩子更有信心及能夠專注地完成整個過程。

一隻雄糾糾的獅子便完成了！

馬 Horse

• **小知識** •

在數千年前馬已經是人類的幫手，除了作交通工具及運輸外，馬也有幫忙耕種及作戰爭之用。此外，馬肉和馬奶在古代也是常見的食物。至今馬的用途雖已減少，但身價卻越來越高，如我們常見的賽馬競賽中，每匹馬的價值可達數百萬呢！

1 摺出「基本摺法3」(P.6)

2 沿虛線向後對摺

3 沿虛線摺出摺線

4 用手指在中間線向內壓屈摺

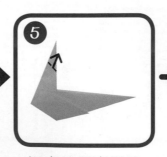

5 沿虛線摺出摺線

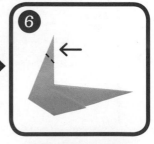

6 用手指在中間線向下壓屈摺

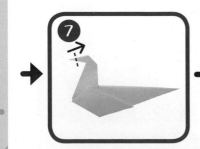

7 沿虛線摺出摺線

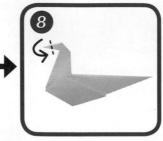

8 用手指在中間線向內壓屈摺

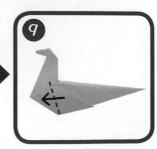

9 沿虛線向左摺

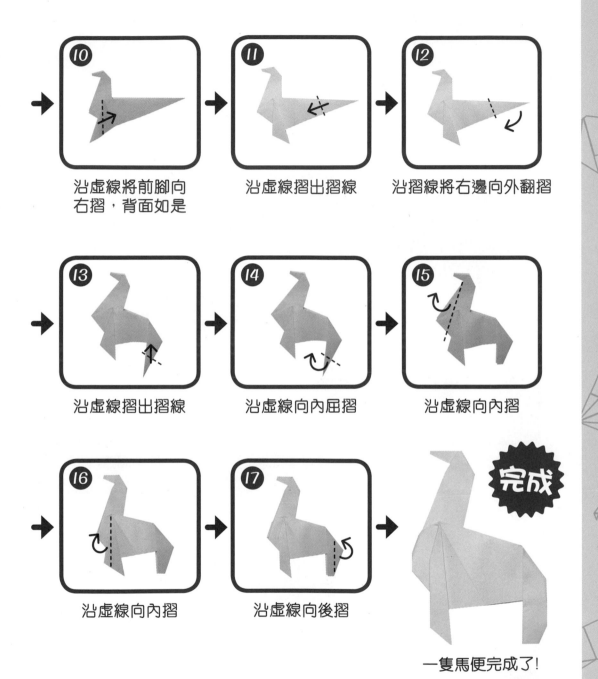

10 沿虛線將前腳向右摺，背面如是

11 沿虛線摺出摺線

12 沿摺線將右邊向外翻摺

13 沿虛線摺出摺線

14 沿虛線向內屈摺

15 沿虛線向內摺

16 沿虛線向內摺

17 沿虛線向後摺

完成

一隻馬便完成了！

親子Tips

啟發孩子的創意

　　有時可讓孩子思考如何令一個摺紙變得更完美，在某部份摺下去會否更好看呢？摺紙並沒有一定的規律，孩子提供意見時父母無需要即時作出反對，相反父母可藉此啟發孩子的創意，令他們更有信心表達自己的想法呢！

熱帶魚 Tropical Fish

熱帶魚如其名,主要生活在熱帶或亞熱帶等地區,色彩繽紛斑斕。電影「海底奇兵」中的Nemo熱帶魚,大家最為熟悉,而牠真正名字叫作小丑魚,也是熱帶魚的一種,主要生活在深海部份,最喜愛便是在美麗的珊瑚或礁石群中穿梭游泳。

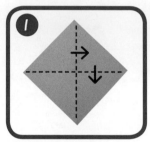

沿虛線摺出交叉摺線

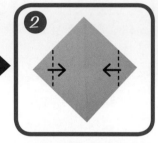

沿虛線向中間線摺

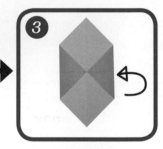

將紙翻轉

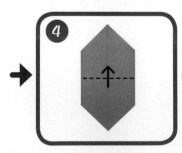

向上對摺

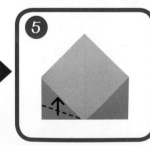

沿虛線摺出摺線

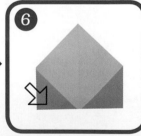

將三角形從中間張開

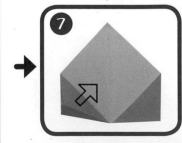

沿摺線壓摺出三角形

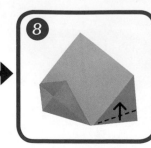

另一邊如是

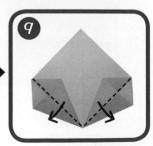

沿虛線把半邊的三角形往後摺

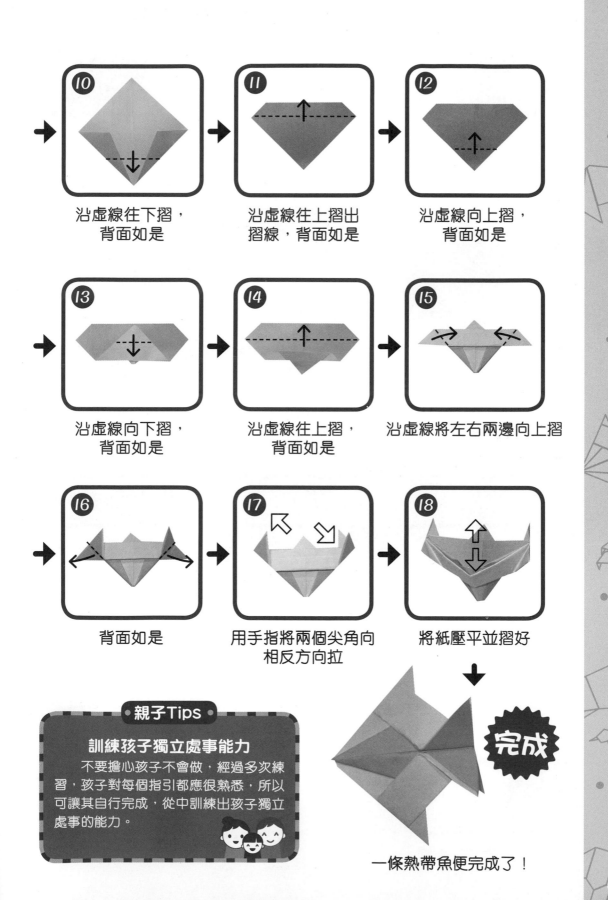

⑩ 沿虛線往下摺，背面如是

⑪ 沿虛線往上摺出摺線，背面如是

⑫ 沿虛線向上摺，背面如是

⑬ 沿虛線向下摺，背面如是

⑭ 沿虛線往上摺，背面如是

⑮ 沿虛線將左右兩邊向上摺

⑯ 背面如是

⑰ 用手指將兩個尖角向相反方向拉

⑱ 將紙壓平並摺好

完成

一條熱帶魚便完成了！

親子Tips

訓練孩子獨立處事能力

不要擔心孩子不會做，經過多次練習，孩子對每個指引都應很熟悉，所以可讓其自行完成，從中訓練出孩子獨立處事的能力。

鵝 Goose

● 小知識 ●

鵝的祖先其實是雁,不過後來被人類馴服後演變成家禽的一種。而鵝的肝部則是法國名菜,很多人對它趨之若鶩,故此價值也十分之高。一塊鵝肝約重700-800克左右。

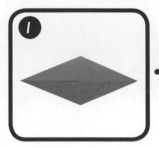

1. 摺出「基本摺法3」(P.6)

2. 將紙翻轉

3. 沿虛線摺向中間線

4. 沿虛線對摺

5. 沿虛線摺出摺線

6. 沿摺線向下屈摺

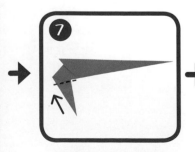

7. 沿虛線摺出摺線

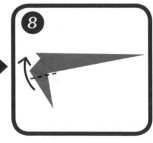

8. 沿摺線向上屈摺,尾部完成

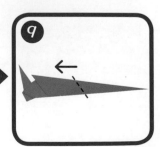

9. 沿虛線摺出摺線

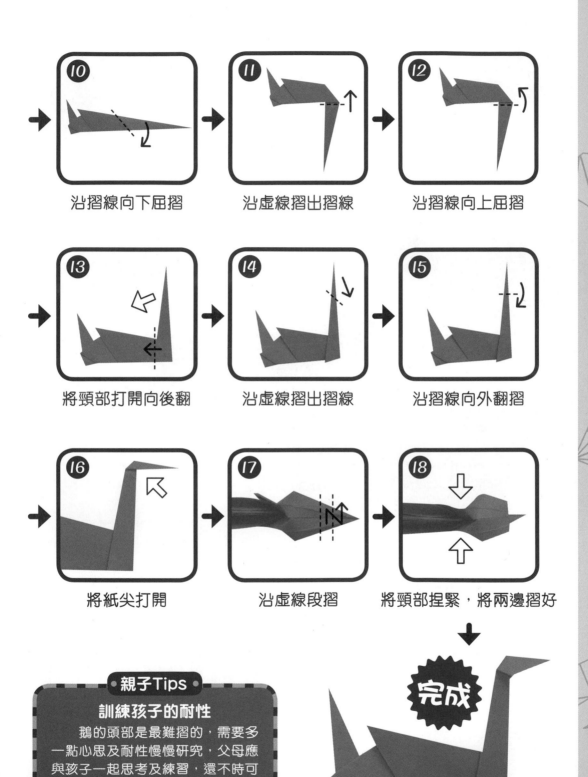

10 沿摺線向下屈摺

11 沿虛線摺出摺線

12 沿摺線向上屈摺

13 將頸部打開向後翻

14 沿虛線摺出摺線

15 沿摺線向外翻摺

16 將紙尖打開

17 沿虛線段摺

18 將頸部捏緊，將兩邊摺好

完成

●親子Tips●

訓練孩子的耐性

鵝的頭部是最難摺的，需要多一點心思及耐性慢慢研究，父母應與孩子一起思考及練習，還不時可互相討論呢！

一隻鵝便完成了！

蟋蟀 Cricket

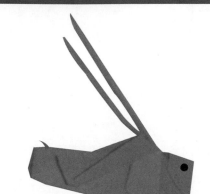

● 小知識 ●

　　蟋蟀在古時名為「足織」，現時全球約有共900多種蟋蟀。蟋蟀發出聲音是一種求偶方式，雄性蟋蟀是以摩擦翅膀的方式來發出聲響，而雌性蟋蟀則靠在前腳上的「耳」來接收聲響。

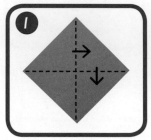

沿虛線摺出交叉摺線

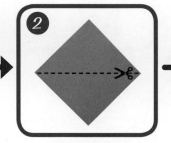

沿虛線剪開

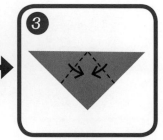

沿虛線將兩邊向下摺

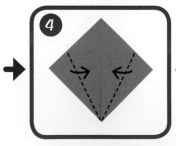

沿虛線摺出摺線

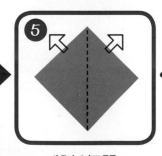

將紙打開

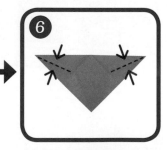

沿摺線將兩邊摺成尖角

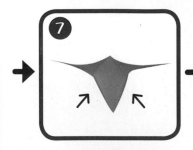

沿摺線壓摺好

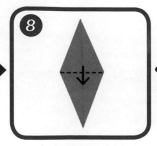

沿虛線向下摺

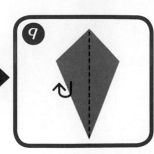

將紙向後對摺

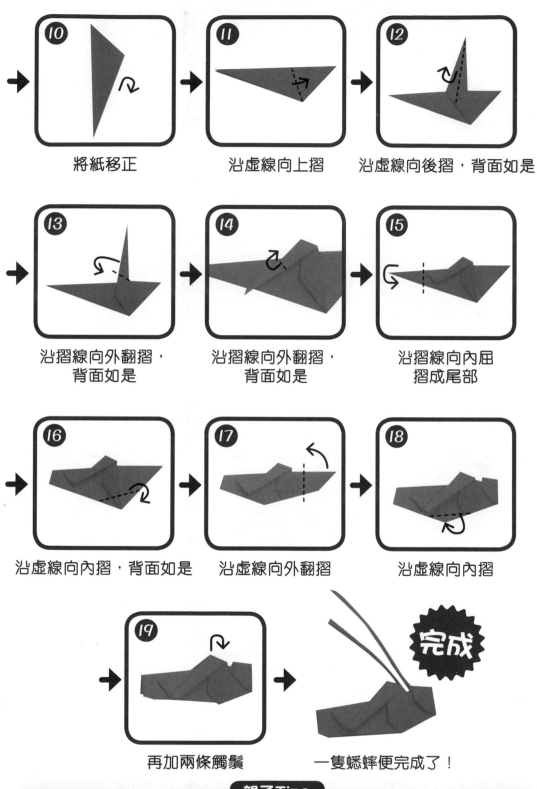

⑩ 將紙移正

⑪ 沿虛線向上摺

⑫ 沿虛線向後摺，背面如是

⑬ 沿摺線向外翻摺，背面如是

⑭ 沿摺線向外翻摺，背面如是

⑮ 沿摺線向內屈摺成尾部

⑯ 沿虛線向內摺，背面如是

⑰ 沿虛線向外翻摺

⑱ 沿虛線向內摺

⑲ 再加兩條觸鬚

完成

一隻蟋蟀便完成了！

● 親子Tips ●

加添創意點綴

如何可令摺紙更完整呢？只要多花點心思及創意便可以了。父母可和孩子一起商討，小孩子的意見多多，接受也無傷大雅，因這可訓練出孩子的創意啊！

金絲猴
Golden Monkey

● 小知識 ●

在國內，金絲猴棲息於海拔 2000至3000米的高山，長年在樹上生活，由於此類猴子每胎只能生產一子，故繁殖的速度緩慢，在中國被列為一級保護動物，屬於瀕危的品種。

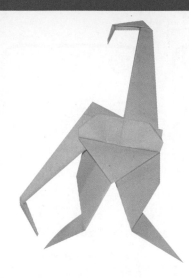

摺出「基本摺法1」(P.4)

將下方的紙角向上拉

沿摺線將紙壓摺

背面做法相同

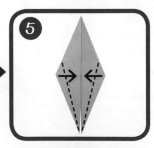

將左右兩邊沿虛線往中間線摺

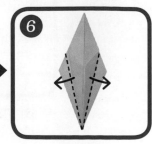

背面如是

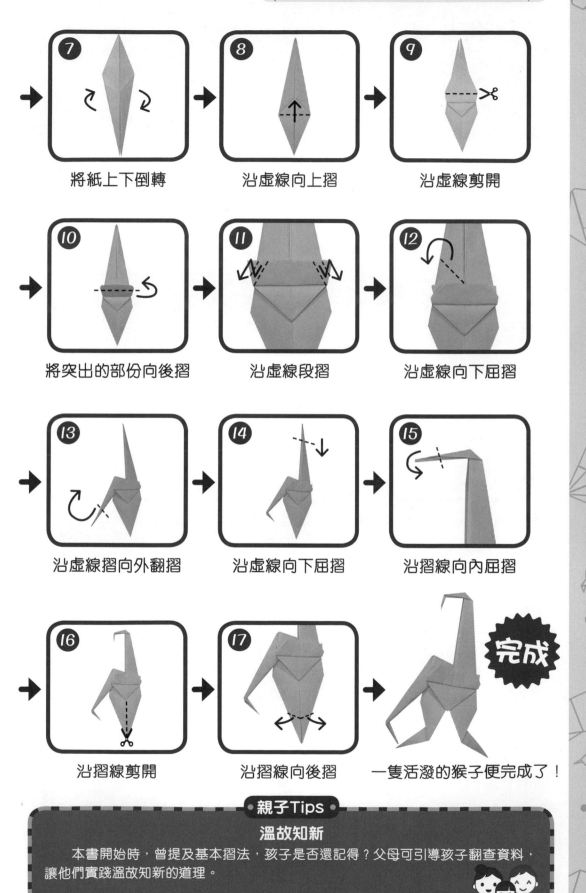

7 將紙上下倒轉

8 沿虛線向上摺

9 沿虛線剪開

10 將突出的部份向後摺

11 沿虛線段摺

12 沿虛線向下屈摺

13 沿虛線摺向外翻摺

14 沿虛線向下屈摺

15 沿摺線向內屈摺

16 沿摺線剪開

17 沿摺線向後摺

完成 一隻活潑的猴子便完成了！

親子Tips

溫故知新

　　本書開始時，曾提及基本摺法，孩子是否還記得？父母可引導孩子翻查資料，讓他們實踐溫故知新的道理。

青蛙 Frog

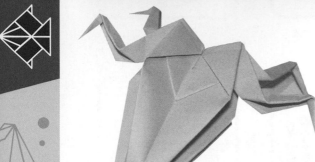

青蛙是兩棲類動物，在幼年時被喚作蝌蚪，身體狀如一粒小豆，卻多了一條尾巴，在水中生活並用腮呼吸。成長時，蝌蚪逐漸長出四肢，改為用肺呼吸，同時他們的皮膚也有呼吸功能。

摺出「基本摺法1」（P.4）

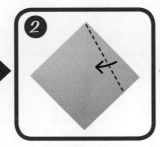

沿虛線摺出摺線

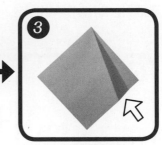

將紙從中間張開，手指輕壓中間線

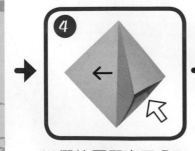

沿摺線壓摺出三角形

其他三面如是

沿虛線摺出摺線

從中間點向上拉

沿摺線壓摺

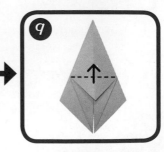

沿虛線向上摺

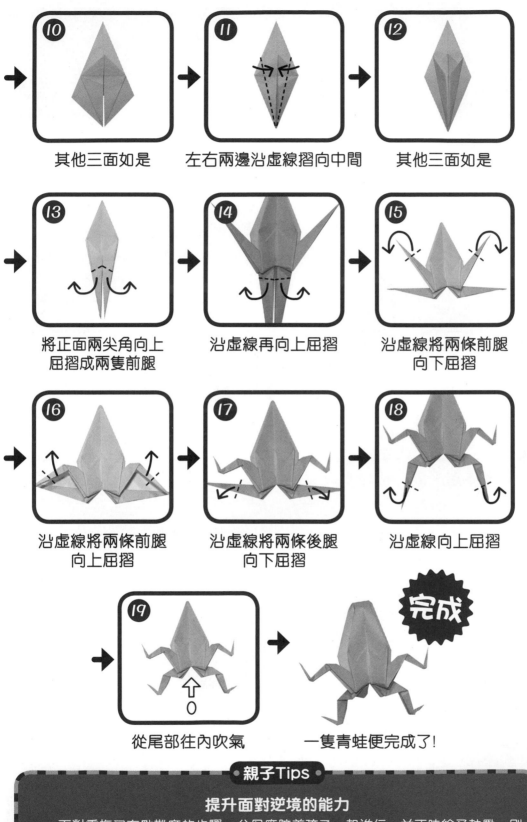

其他三面如是

左右兩邊沿虛線摺向中間

其他三面如是

將正面兩尖角向上
屈摺成兩隻前腿

沿虛線再向上屈摺

沿虛線將兩條前腿
向下屈摺

沿虛線將兩條前腿
向上屈摺

沿虛線將兩條後腿
向下屈摺

沿虛線向上屈摺

從尾部往內吹氣

一隻青蛙便完成了!

完成

親子Tips

提升面對逆境的能力

面對重複又有點難度的步驟,父母應陪着孩子一起進行,並不時給予鼓勵,別讓他們輕易放棄,這可訓練出孩子面對困難或重複的事情時的耐性,加強他們的專注力。

蟹 Crab

1 摺出「基本摺法1」(P.4)

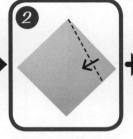

2 沿虛線摺出摺線

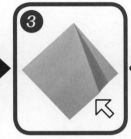

3 將紙從中間張開，手指輕壓中間線

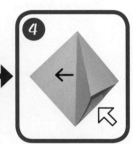

4 沿摺線壓摺出三角形

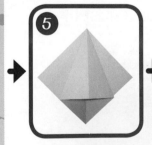

5 其他三面如是

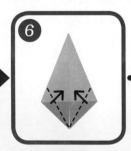

6 沿虛線摺出摺線

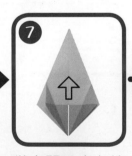

7 從中間點向上拉

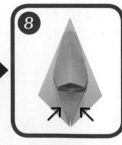

8 沿摺線壓摺

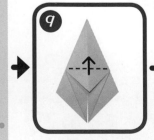

9 沿虛線向上摺

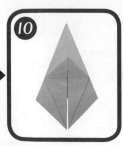

10 其他三面如是

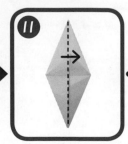

11 將上層的紙向右翻

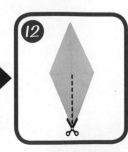

12 沿虛線剪開

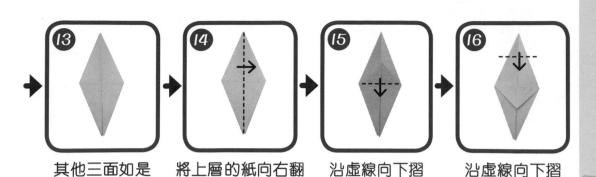

⑬ 其他三面如是

⑭ 將上層的紙向右翻

⑮ 沿虛線向下摺

⑯ 沿虛線向下摺

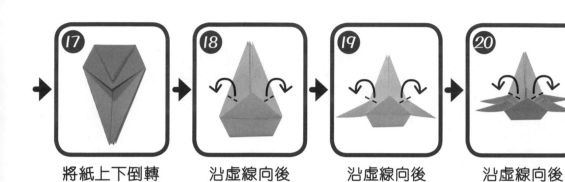

⑰ 將紙上下倒轉

⑱ 沿虛線向後往下摺

⑲ 沿虛線向後往下摺

⑳ 沿虛線向後往下摺

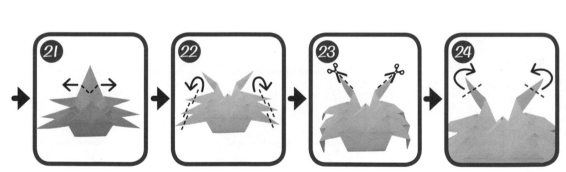

㉑ 沿虛線向後往外摺

㉒ 沿虛線將六隻蟹腳分別按比例向後往下摺

㉓ 沿虛線將兩尖角從中間剪開

㉔ 將下層的蟹箝向外摺

親子Tips
提升親子溝通
孩子在課堂中不時學到新知識，父母可趁這些親子活動與孩子多聊天，例如學校有沒有教過關於螃蟹的知識呢？又例如可問問孩子的學校生活是否愉快等，甚至乎天南地北也可談，通過這些溝通，對親子的關係是會有很大的幫助呢！

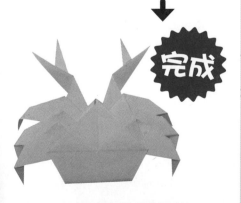

完成

一隻活生生的螃蟹便完成了！

樹熊 Koala

● 小知識 ●

　　樹熊是澳洲的特有產物，牠們的特別之處是睡眠時間很長及不用喝水。這是由於樹熊是非常偏食的，只吃尤加利樹的樹葉，而這種樹葉含有大量的水份及令人昏昏欲睡的成份。此外，雌性的樹熊也像袋鼠一樣身上長有一個小袋子，給其小寶寶休息。

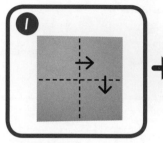

沿虛線摺出十字摺線

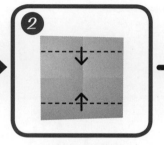

沿虛線將兩邊
向中間線摺

沿虛線摺出摺線

用指尖將角向右拉

沿摺線壓摺出三角形

下面如是

沿虛線摺向左邊

沿虛線摺向中間線

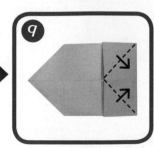

沿虛線摺

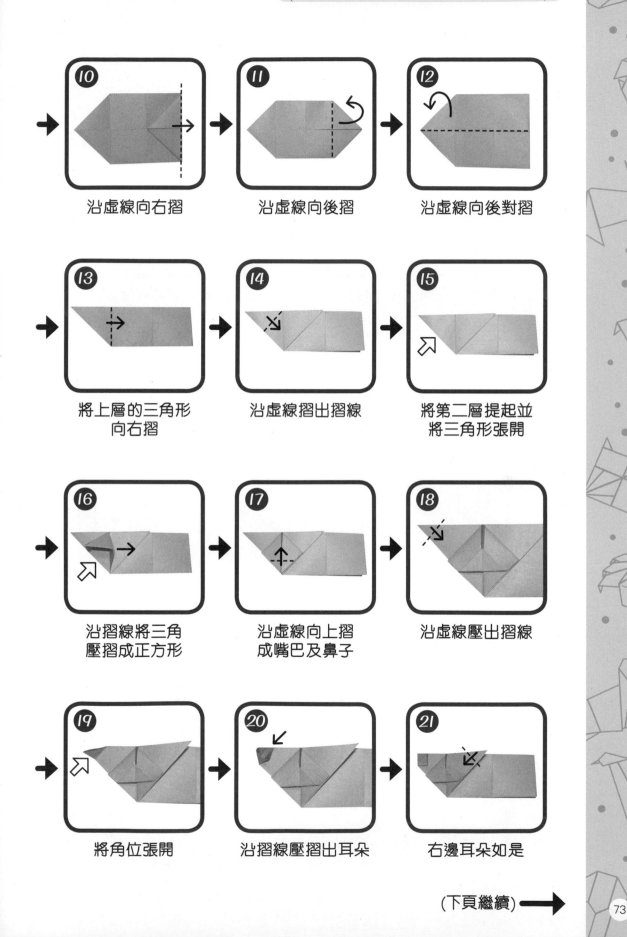

10 沿虛線向右摺

11 沿虛線向後摺

12 沿虛線向後對摺

13 將上層的三角形向右摺

14 沿虛線摺出摺線

15 將第二層提起並將三角形張開

16 沿摺線將三角壓摺成正方形

17 沿虛線向上摺成嘴巴及鼻子

18 沿虛線壓出摺線

19 將角位張開

20 沿摺線壓摺出耳朵

21 右邊耳朵如是

（下頁繼續）➡

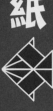

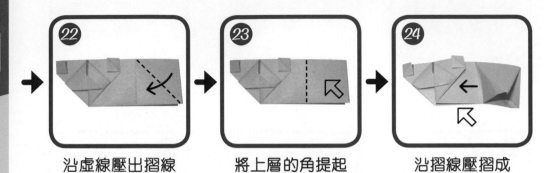

㉒	㉓	㉔
沿虛線壓出摺線	將上層的角提起並向左拉	沿摺線壓摺成三角形

完成

㉕

沿虛線向左摺

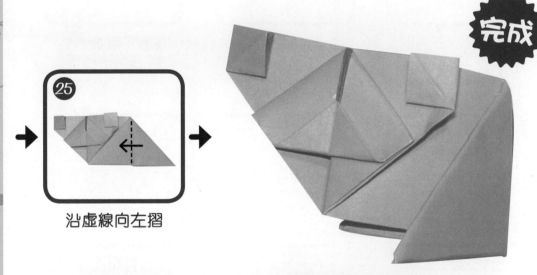

一隻樹熊便完成了!

親子Tips

拓展右腦潛能

　　有時在摺紙的途中,小朋友或會覺得圖案很像別的東西,不妨讓他繼續發展創意,自行創作另一款摺紙,畫上他心目中的模樣,好使他能盡情發揮創意,沉醉在創作世界中,使右腦的潛能得以拓展。

進階摺紙

進入進階摺紙的部分，步驟固然是更多更繁複，摺紙項目也更細緻生動，孩子不但需要手眼並用，頭腦也要清醒和靈活，父母可與孩子多溝通商議，一同解決困難，分享努力的成果。

牧羊犬
Sheepdog

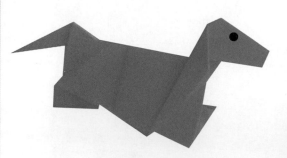

牧羊犬可分為德國牧羊犬、古代牧羊犬、邊境牧羊犬及喜樂蒂牧羊犬等。我們印象較深的通常是外型俊俏的喜樂蒂牧羊犬，牠是蘇格蘭牧羊犬的祖先，四肢稍短。談到敏捷聰穎，則要數德國牧羊犬了，牠不但被家庭飼養，更會作為軍用犬呢！

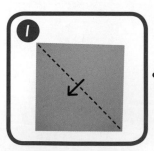

沿虛線摺出摺痕

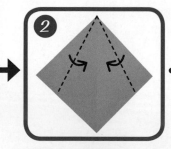

沿虛線摺出兩邊的摺痕

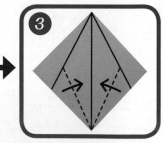

沿虛線摺出下方的摺痕

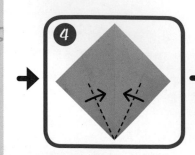

將下方摺好，但摺位
不超越上方的摺線

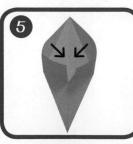

將兩角向下拉

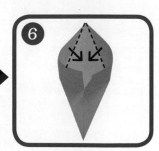

沿摺線將紙壓摺

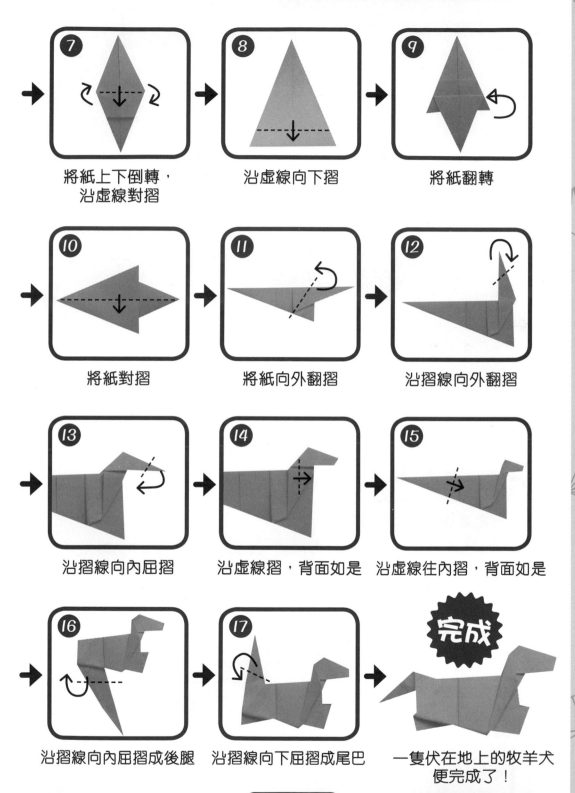

7 將紙上下倒轉，沿虛線對摺

8 沿虛線向下摺

9 將紙翻轉

10 將紙對摺

11 將紙向外翻摺

12 沿摺線向外翻摺

13 沿摺線向內屈摺

14 沿虛線摺，背面如是

15 沿虛線往內摺，背面如是

16 沿摺線向內屈摺成後腿

17 沿摺線向下屈摺成尾巴

完成 一隻伏在地上的牧羊犬便完成了！

親子Tips
別讓孩子半途而廢
　　步入到進階部份，每一項摺紙的步驟都會較為繁複，父母應鼓勵孩子將所有步驟完成，而不是因為步驟較多而半途而廢，令孩子學懂完成一件事情的重要。

牛 Cow

● 小知識 ●

　　家牛的祖先名為原牛，但在1962年已絕跡。牛有四個胃，分別為瘤胃、網胃、重瓣胃和皺胃，牛咀嚼食物後會吞到第一個胃中消化，然後再吐回口中咀嚼，再吞到第二個胃，如此類推。這種生理狀態我們稱為反芻。

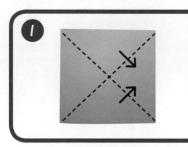

沿虛線摺出交叉摺線

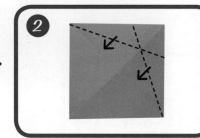

沿虛線摺出兩邊的摺線

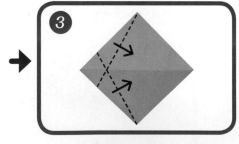

沿虛線摺出兩邊的摺線

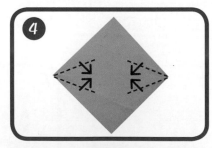

沿虛線摺出摺線，新摺線的尾部與舊摺線相遇

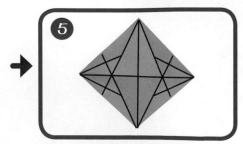

所有摺線完成後如圖示

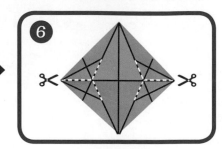

沿虛線剪開

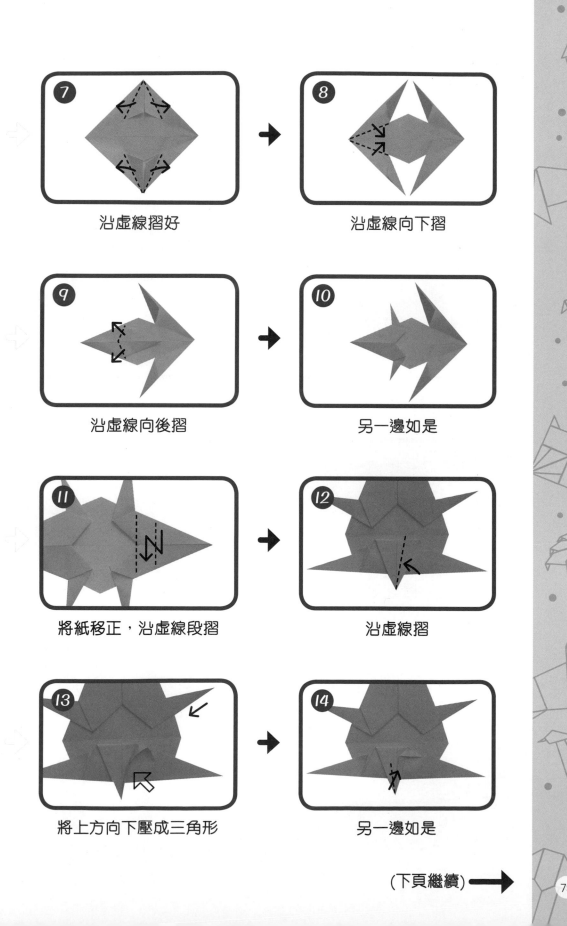

⑦ 沿虛線摺好

⑧ 沿虛線向下摺

⑨ 沿虛線向後摺

⑩ 另一邊如是

⑪ 將紙移正，沿虛線段摺

⑫ 沿虛線摺

⑬ 將上方向下壓成三角形

⑭ 另一邊如是

（下頁繼續）➡

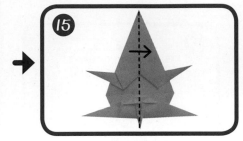

將紙對摺

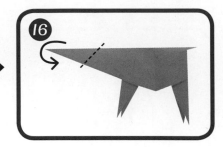

沿摺線向下屈摺

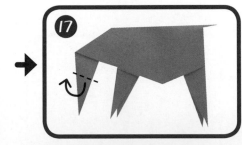

沿摺線向上屈摺

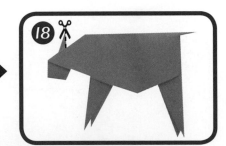

沿虛線剪開

沿摺線向外翻摺

沿摺線向內屈摺成四肢

完成

親子Tips

訓練孩子的應變能力

在摺紙活動裏，剪刀除了用來製造出尾巴或觸鬚等部分外，有時也對某些步驟起着關鍵作用。父母可藉此教導孩子做事變通的重要性，切忌一成不變。

一隻壯健的牛便完成了！

螢火蟲
Firebug

● 小知識 ●

螢火蟲的種類繁多，現存在世上的約有二千多種，但其實不是每一種螢火蟲都能發光，雄性螢火蟲在尾部的光芒是用來吸引異性的，但有些雌性的螢火蟲也能夠發光，目的是用來回應雄性的螢火蟲。

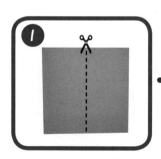

沿虛線剪開

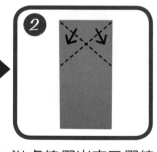

沿虛線摺出交叉摺線

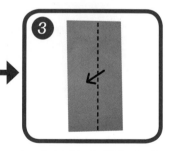

沿虛線摺出平衡摺線

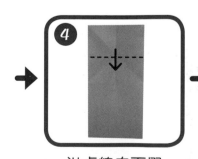

沿虛線向下摺

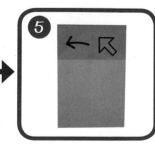

將角向左拉摺出三角形

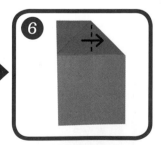

沿虛線向右摺

（下頁繼續）➡

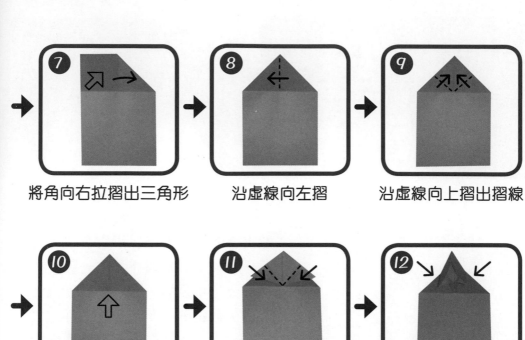

將角向右拉摺出三角形　　沿虛線向左摺　　沿虛線向上摺出摺線

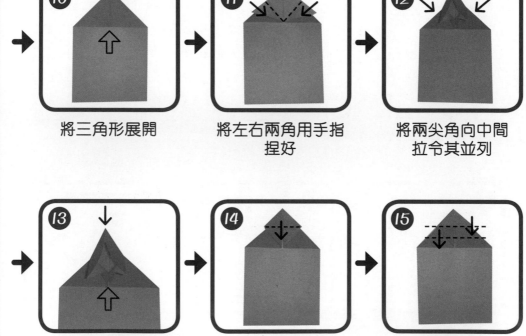

將三角形展開　　將左右兩角用手指捏好　　將兩尖角向中間拉令其並列

將上下的三角形壓摺好　　將兩尖角向下摺　　沿虛線摺

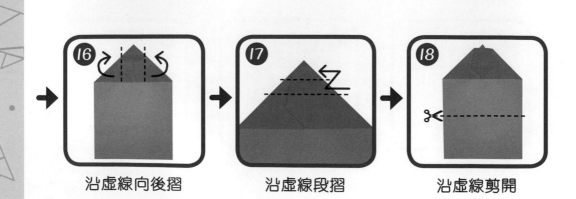

沿虛線向後摺　　沿虛線段摺　　沿虛線剪開

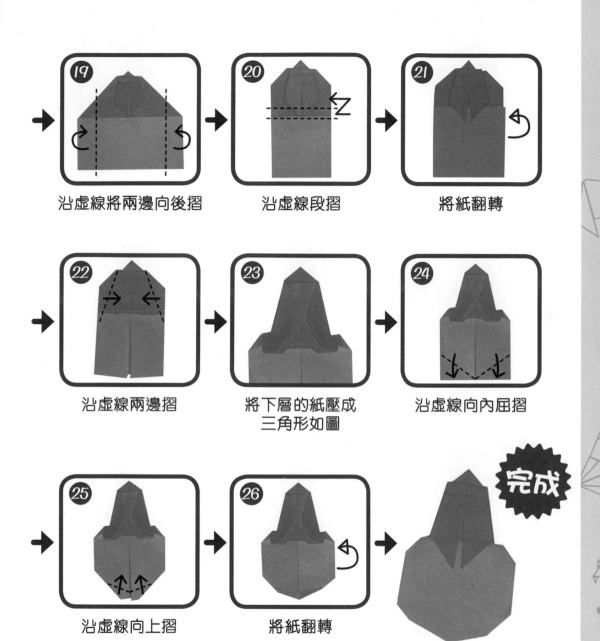

19 沿虛線將兩邊向後摺

20 沿虛線段摺

21 將紙翻轉

22 沿虛線兩邊摺

23 將下層的紙壓成
三角形如圖

24 沿虛線向內屈摺

25 沿虛線向上摺

26 將紙翻轉

完成

一隻閃亮亮的螢火蟲
便完成了！

親子Tips

讓孩子知道世事無絕對

通常一張摺紙都是正方形的，但這次我們卻將其變成一張長方形的紙張來摺！孩子可能會問：「為甚麼不是用正方形的紙來摺呢？」這時父母便可教導孩子世事無絕對的道理。

海馬
Sea Horse

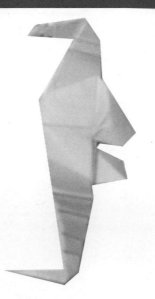

◆ 小知識 ◆

　　海馬又稱為龍甲子，在水中生活並以浮游生物為食糧。海馬身體有變色的能力，以此躲避敵人。最特別的是牠們的生育方式，雄性海馬身上有一個育兒囊，當雌性海馬把卵子產到育兒囊後，雄性海馬便會負責養育和孵化。

① 摺出「基本摺法3」
(P.6)

② 沿虛線摺出摺痕

③ 將突出部份張開

④ 在中間線往下壓摺成菱形

⑤ 沿虛線向下摺

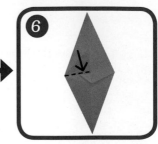

⑥ 沿虛線摺出摺痕

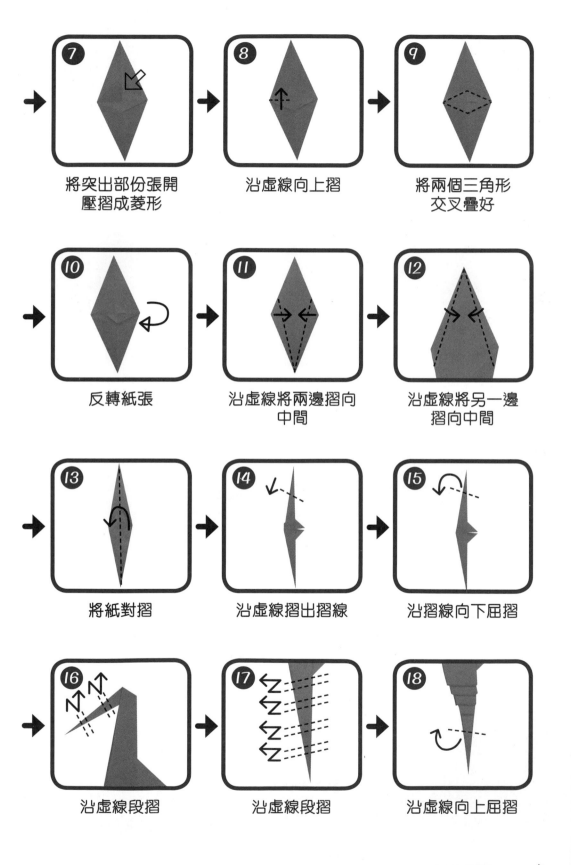

⑦ 將突出部份張開
壓摺成菱形

⑧ 沿虛線向上摺

⑨ 將兩個三角形
交叉疊好

⑩ 反轉紙張

⑪ 沿虛線將兩邊摺向
中間

⑫ 沿虛線將另一邊
摺向中間

⑬ 將紙對摺

⑭ 沿虛線摺出摺線

⑮ 沿摺線向下屈摺

⑯ 沿虛線段摺

⑰ 沿虛線段摺

⑱ 沿虛線向上屈摺

(下頁繼續)

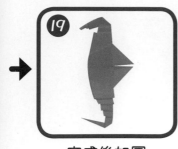

完成後如圖

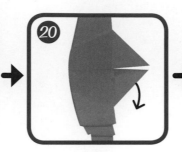

用手指捏着尖角往下拉

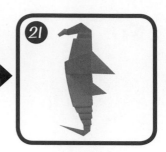

壓摺好如圖

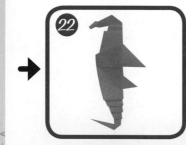

將前方鰭部打開

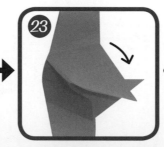

將鰭的後面向下拉

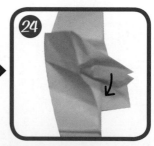

用手指捏着尖角往下拉，效果如圖

壓摺好

完成

一隻海馬便完成了！

● 親子Tips ●

巧妙利用器材

　　這裏段摺的數量較多，故摺起來時可能需多花一點力氣，父母可按情況協助孩子完成。若需要固定形狀，甚至可利用膠水或雙面膠紙，孩子亦從中學到如何將器材靈活使用。

野豬 Wild Boar

野豬和普通的食用豬隻雖然屬同一種類,但性格與生活方式卻是全然不同的。野豬生活在山林中,喜好群體生活,通常5-10隻為一群。小野豬的生長速度甚快,由出生到一歲的體重可增加達100倍呢!

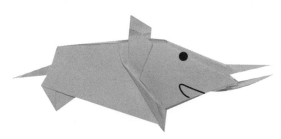

摺出「基本摺法3」(P.6)

沿虛線對摺

沿虛線向上摺

沿虛線向後對摺

沿虛線向右摺,背面如是

沿摺線向內屈摺

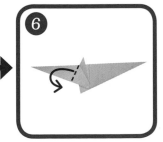

沿摺線向上屈摺

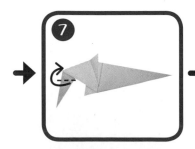

沿虛線往下向內屈摺

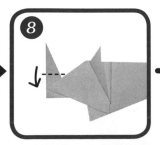

沿虛線向上摺,
背面如是

(下頁繼續)➡

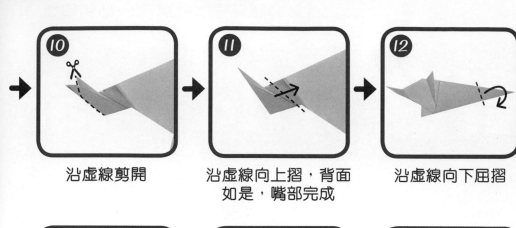

沿虛線剪開

沿虛線向上摺，背面
如是，嘴部完成

沿虛線向下屈摺

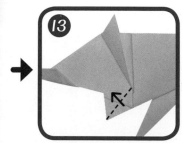
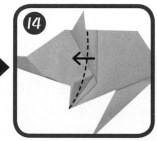
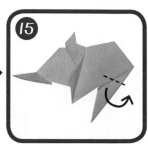

沿虛線向上摺，
背面如是

沿虛線摺，背面如是

沿虛線摺，向上屈摺

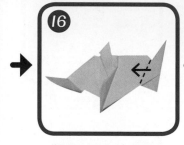
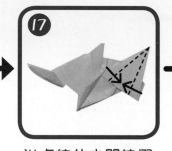
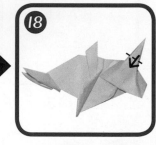

將尾部向左張開

沿虛線往中間線摺

沿虛線向下摺

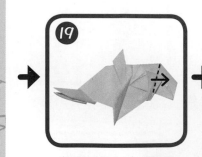

完成

將尾部向右摺回

將尾的末端輕扭

一隻野豬便完成了！

◄ 親子Tips ►

讓孩子自己找資料

到了進階部份我們已不會再將每一個步驟逐一闡述，一些經常重複的步驟我們會列為基本摺法，父母可讓孩子自己去查閱前頁並找出資料，讓孩子學會找資料的能力。

劍龍
Stegosaurus

─◆ 小知識 ◆─

　　劍龍生活在距今約一億五千萬年前的侏羅紀時期，分佈地區包括美國、英格蘭、坦桑尼亞、印度和中國，屬於裝甲類恐龍，身體上佈滿骨板以防御敵人的攻擊。劍龍的腦部異常地細小，而智慧亦不及聰明的速龍般高。

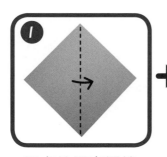

沿虛線摺出摺線

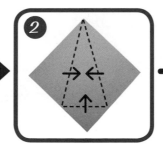

沿虛線摺，尖角
藏在下面

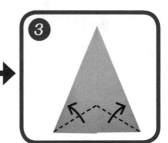

沿虛線向外摺

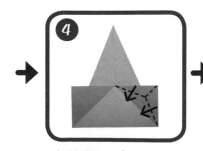

沿虛線摺，令尖角立起

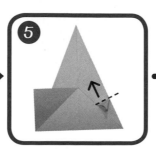

將尖角向上摺

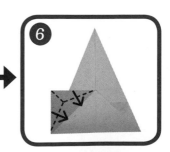

另一邊如是

（下頁繼續）➡

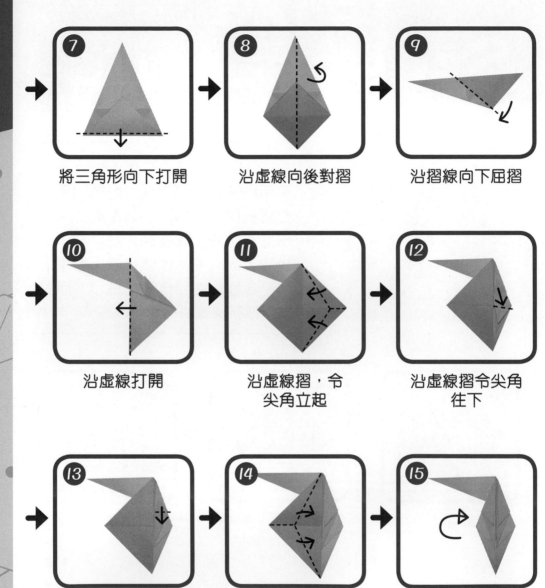

⑦ 將三角形向下打開

⑧ 沿虛線向後對摺

⑨ 沿摺線向下屈摺

⑩ 沿虛線打開

⑪ 沿虛線摺，令尖角立起

⑫ 沿虛線摺令尖角往下

⑬ 上方的小尖角同樣也需向下摺

⑭ 另一邊如是

⑮ 將紙翻轉

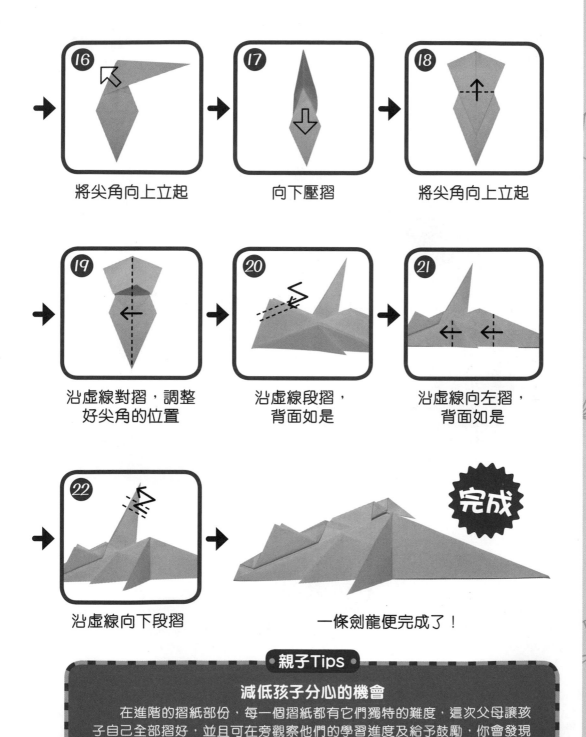

16 將尖角向上立起

17 向下壓摺

18 將尖角向上立起

19 沿虛線對摺，調整好尖角的位置

20 沿虛線段摺，背面如是

21 沿虛線向左摺，背面如是

22 沿虛線向下段摺

完成

一條劍龍便完成了！

親子Tips

減低孩子分心的機會

在進階的摺紙部份，每一個摺紙都有它們獨特的難度，這次父母讓孩子自己全部摺好，並且可在旁觀察他們的學習進度及給予鼓勵，你會發現孩子也摺得到！

企鵝 Penguin

● 小知識 ●

很多人以為企鵝必定在白雪皚皚的南北極才能找到，但其實企鵝的適應力很強，可以活在零下數十度的極地，也能在40度的亞熱帶地方找到呢！甚至乎可以說企鵝是鳥類中最能適應不同溫度的鳥類。

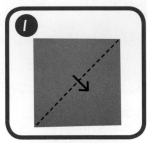

1 沿虛線對摺

2 沿虛線摺

3 沿虛線摺

4 將紙攤開

5 沿虛線對摺

6 沿虛線摺

7 將紙攤開，將紙翻轉

8 重複步驟2-6

9 沿虛線向下摺

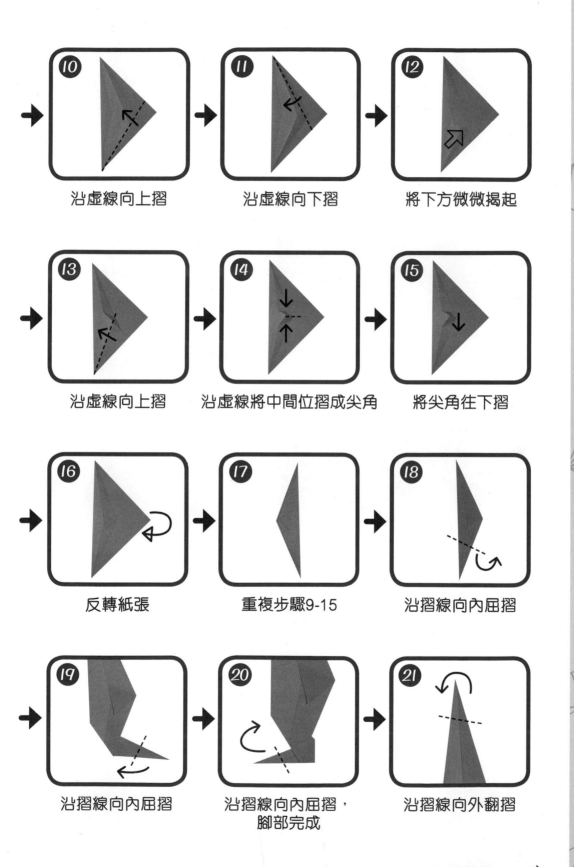

10 沿虛線向上摺

11 沿虛線向下摺

12 將下方微微揭起

13 沿虛線向上摺

14 沿虛線將中間位摺成尖角

15 將尖角往下摺

16 反轉紙張

17 重複步驟9-15

18 沿摺線向內屈摺

19 沿摺線向內屈摺

20 沿摺線向內屈摺，腳部完成

21 沿摺線向外翻摺

（下頁繼續）➡

將上方打開

沿虛線段摺

將左右兩邊摺合

完成

親子Tips

讓孩子學習分工合作

　　摺企鵝最重要的是開始的摺線，對於孩子來說一口氣摺出那麼多的步驟可能會有點沉悶，而且還要將線對準才能摺出上佳的效果，這時，親子雙方可用分工形式一同完成這件作品。

一隻呆呆的企鵝
便完成了！

孔雀 Peacock

孔雀在亞洲地區主要有兩大類：藍孔雀和綠孔雀。藍孔雀的生產地主要為印度及斯里蘭卡，綠孔雀則產於東南亞。孔雀以華麗動人的羽毛而聞名，孔雀開屏的原因多為求偶，以美麗的羽毛吸引異性的注意力。

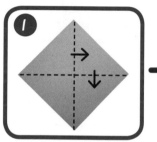

沿虛線摺出交叉摺線

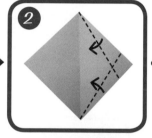

沿虛線將左右兩邊向中間線摺出摺線

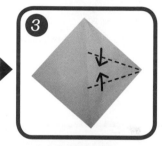

沿虛線摺出摺線，線尾應與步驟2的線相遇

沿虛線摺好，令尖角挺起

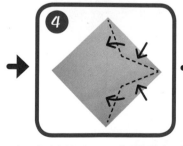

將紙移好位置

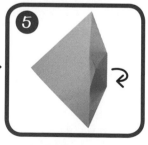

將尖角向前壓摺

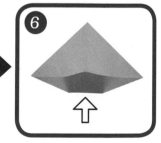

沿虛線將尖角向右摺出摺痕

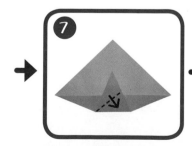

翻開

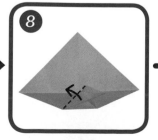

將尖角向左摺出摺痕

（下頁繼續）

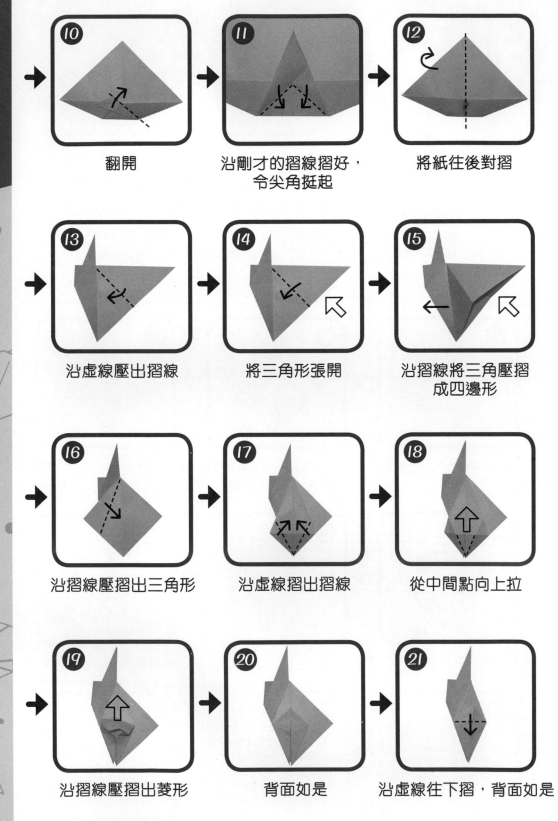

10 翻開

11 沿剛才的摺線摺好，令尖角挺起

12 將紙往後對摺

13 沿虛線壓出摺線

14 將三角形張開

15 沿摺線將三角壓摺成四邊形

16 沿摺線壓摺出三角形

17 沿虛線摺出摺線

18 從中間點向上拉

19 沿摺線壓摺出菱形

20 背面如是

21 沿虛線往下摺，背面如是

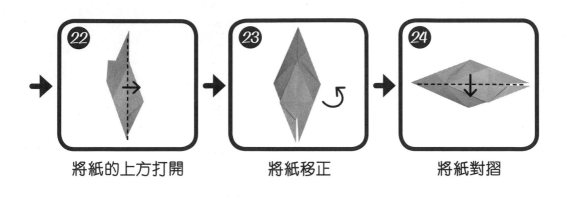

將紙的上方打開　　　　將紙移正　　　　將紙對摺

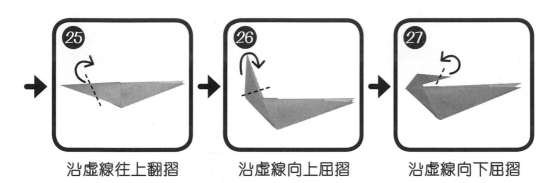

沿虛線往上翻摺　　　沿虛線向上屈摺　　　沿虛線向下屈摺

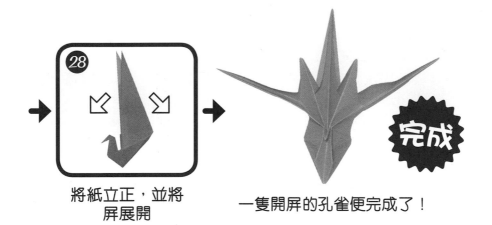

將紙立正，並將
屏展開

一隻開屏的孔雀便完成了！

完成

◆ 親子Tips ◆

發揮右腦的創意空間

摺到這裏，是否發覺家裏多了許多小動物？試試找些空盒子（如鞋盒），讓孩子佈置一番，再把小動物載起來，做個你家獨有的小小動物園吧！

麻雀 Sparrow

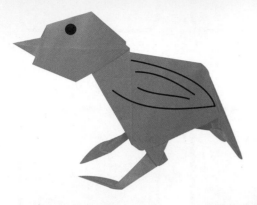

麻雀是最親近人類的鳥類，牠們不但生活在有人的地方，更多已適應了城市的生活，原本麻雀是以昆蟲或種子作為糧食，但在城市中的麻雀卻已懂得吃人類丟棄的食物。

1. 摺出「基本摺法1」(P.4)

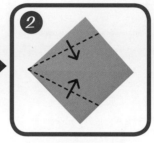

2. 沿虛線摺出摺線

3. 從中間點向上拉

4. 沿摺線壓摺出三角形，背面如是

5. 沿虛線向右摺

6. 將紙翻轉

7. 將尖位立起

8. 在中間線往下壓成菱形

9. 另一邊如是

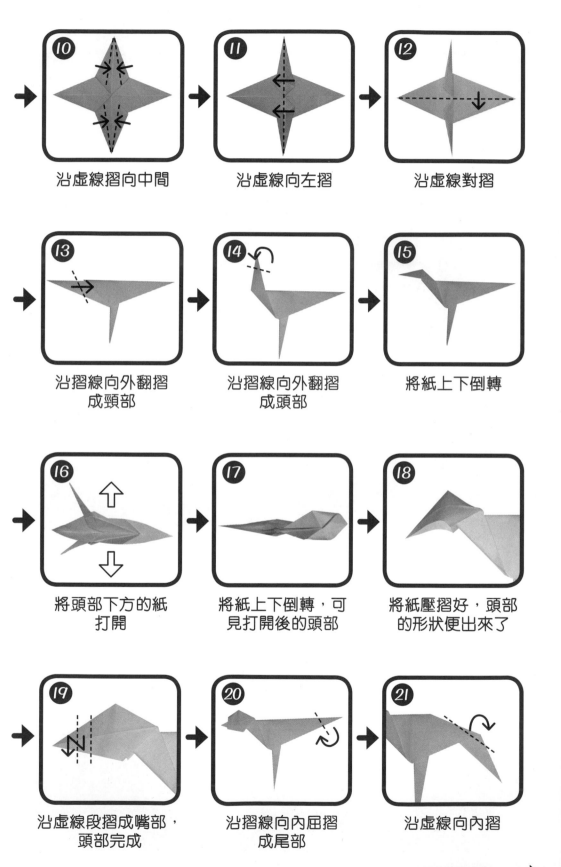

⑩ 沿虛線摺向中間

⑪ 沿虛線向左摺

⑫ 沿虛線對摺

⑬ 沿摺線向外翻摺成頸部

⑭ 沿摺線向外翻摺成頭部

⑮ 將紙上下倒轉

⑯ 將頭部下方的紙打開

⑰ 將紙上下倒轉，可見打開後的頭部

⑱ 將紙壓摺好，頭部的形狀便出來了

⑲ 沿虛線段摺成嘴部，頭部完成

⑳ 沿摺線向內屈摺成尾部

㉑ 沿虛線向內摺

（下頁繼續）

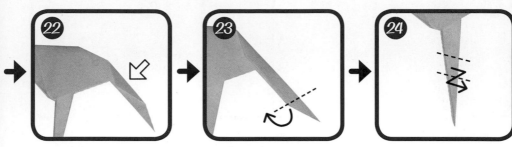

將尾部打開　　　　沿虛線向內摺，　　　沿虛線將腳段摺
　　　　　　　　　　尾部完成

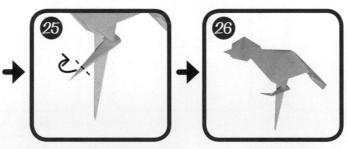

沿摺線向外翻摺成腳爪　　　另一邊如是

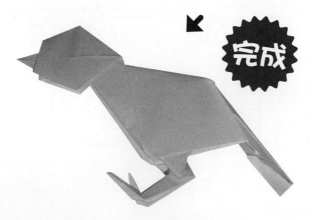

完成

一隻蹦蹦跳的麻雀
便完成了！

親子Tips

將生活融入摺紙

麻雀是香港常見的鳥類，小朋友有沒有注意到呢？父母甚至可帶孩子到公園去找尋麻雀或其他昆蟲的蹤跡，讓孩子除了看圖片外更能親身體驗大自然的奧妙。

水母 Jellyfish

小知識

水母屬於腔腸類動物，身體呈半透明，觸手上長着很多刺，當捕獵到食物時便用觸鬚將獵物纏住，然後用刺將毒液注進獵物體內，使其麻醉昏迷。故此當我們遇見水母時要份外小心，不要隨便觸碰啊！

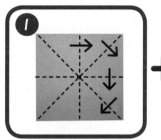

沿虛線摺出摺線

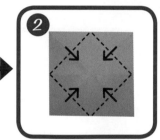

沿虛線將四角往中心點摺

將紙翻轉

沿虛線摺向中間，
突出兩邊的三角形

將紙往後對摺

沿虛線往下壓出摺線，
背面如是

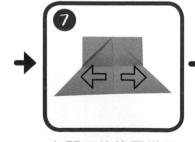

在開口的位置從剛
才的摺線向外拉

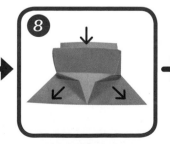

沿摺線壓摺成梯形

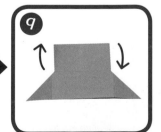

背面如是，然後
上下倒轉

（下頁繼續）➡

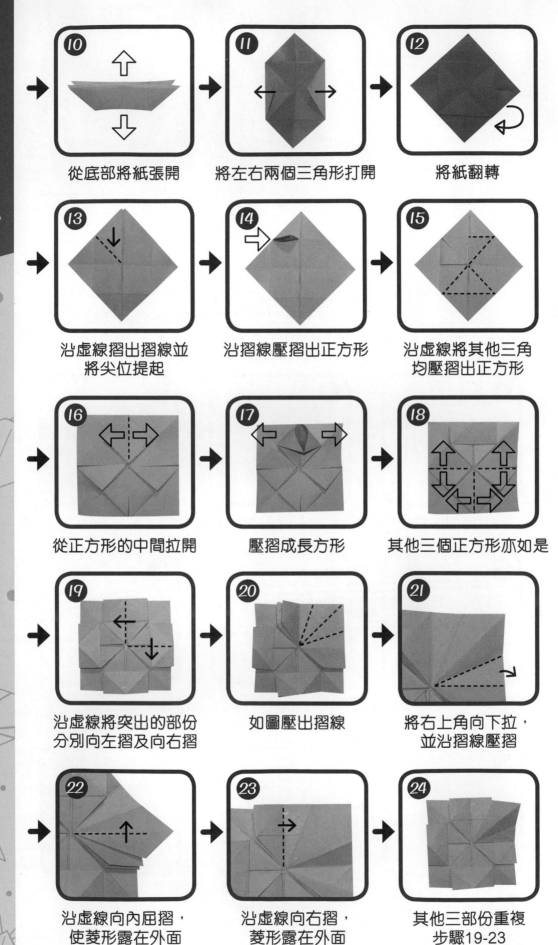

10 從底部將紙張開

11 將左右兩個三角形打開

12 將紙翻轉

13 沿虛線摺出摺線並將尖位提起

14 沿摺線壓摺出正方形

15 沿虛線將其他三角均壓摺出正方形

16 從正方形的中間拉開

17 壓摺成長方形

18 其他三個正方形亦如是

19 沿虛線將突出的部份分別向左摺及向右摺

20 如圖壓出摺線

21 將右上角向下拉，並沿摺線壓摺

22 沿虛線向內屈摺，使菱形露在外面

23 沿虛線向右摺，菱形露在外面

24 其他三部份重複步驟19-23

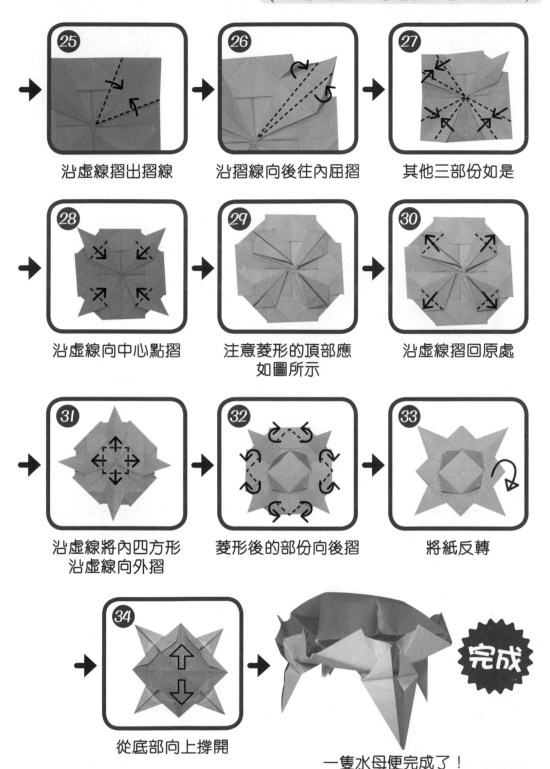

25 沿虛線摺出摺線

26 沿摺線向後往內屈摺

27 其他三部份如是

28 沿虛線向中心點摺

29 注意菱形的頂部應
如圖所示

30 沿虛線摺回原處

31 沿虛線將內四方形
沿虛線向外摺

32 菱形後的部份向後摺

33 將紙反轉

34 從底部向上撐開

完成

一隻水母便完成了！

● 親子Tips ●

提升左腦的認知能力

　　之前提到以摺好的各種動物製作小小動物園，現在可以請小朋友用不同的盒子為動物分類（如鳥類、昆蟲類、哺乳類、海洋生物等），並加上標示，介紹其類別、名稱及特性等，藉此讓小朋友活用所學知識，也可肯定自己創作的成果。

綿羊 Sheep

● 小知識 ●

綿羊和牛一樣會反芻，但羊的用途更為廣泛。羊除了可以食用外，羊奶還可供飲用，而羊毛更是上佳御寒材料。羊的脂肪會被製成羊脂膏等護膚用品，據說對皮膚有滋潤的作用。此外，在古代羊皮更代替紙作為書寫紀錄的材料呢！

摺出「基本摺法1」
(P.4)

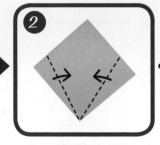

沿虛線摺出摺線

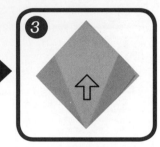

從中間點向上拉

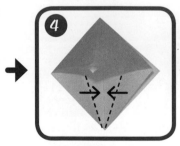

沿摺線壓摺出三角形

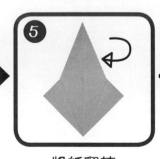

將紙翻轉

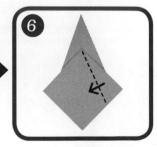

沿虛線摺出摺線

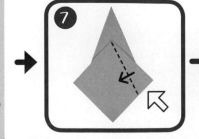

將右邊向左壓摺成三角形

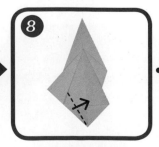

沿虛線向右摺

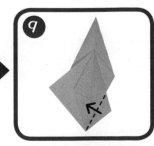

沿虛線摺出摺線

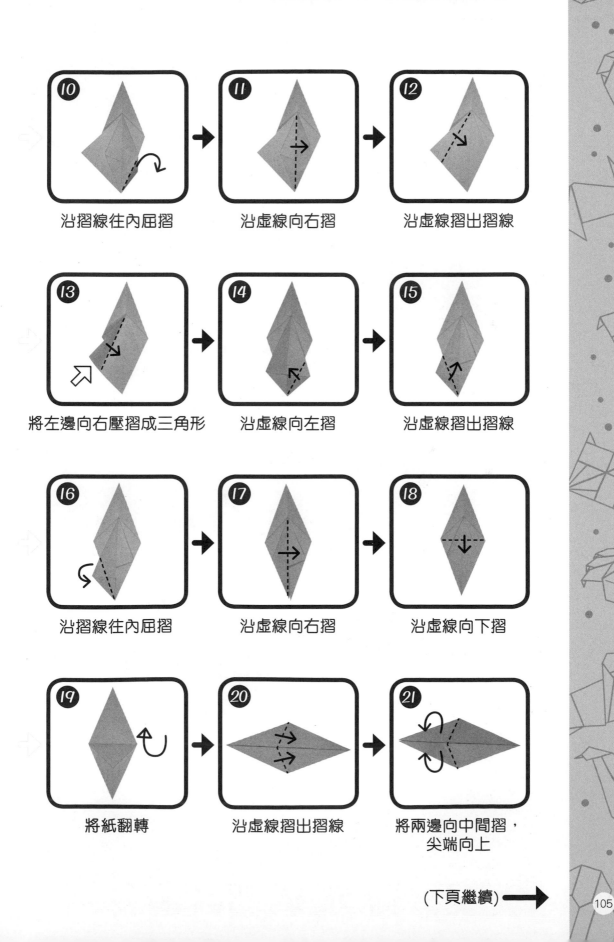

⑩ 沿摺線往內屈摺

⑪ 沿虛線向右摺

⑫ 沿虛線摺出摺線

⑬ 將左邊向右壓摺成三角形

⑭ 沿虛線向左摺

⑮ 沿虛線摺出摺線

⑯ 沿摺線往內屈摺

⑰ 沿虛線向右摺

⑱ 沿虛線向下摺

⑲ 將紙翻轉

⑳ 沿虛線摺出摺線

㉑ 將兩邊向中間摺，
尖端向上

（下頁繼續）➡

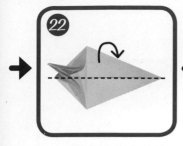

沿虛線向後對摺

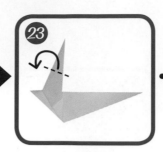

沿摺線將外層
向外屈摺

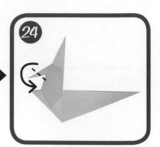

沿虛摺線往內
屈摺成頭部

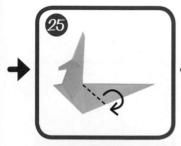

沿虛線向下屈摺

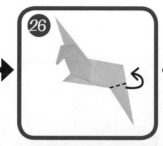

沿摺線往上屈摺

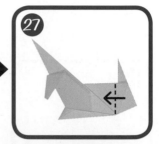

沿虛線打開

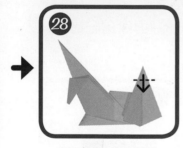

沿虛線向下摺

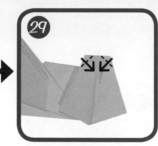

沿虛線摺向中間線

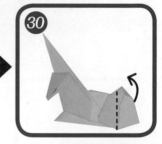

沿虛線向後摺

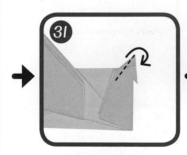

沿虛線向下翻
摺成尾部

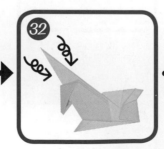

將尖位向下捲,
背面如是

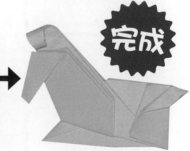

完成

一隻躺在草地上的
綿羊便完成了!

親子Tips

隨手都是工具

如何令羊角更易捲曲,並捲曲得更好呢?父母可教導孩子靈活地思考,原來隨手都能找到適合的工具如牙籤、鉛筆或筷子等,讓孩子知道原來工具不一定只有剪刀和膠水呢!

大象
Elephant

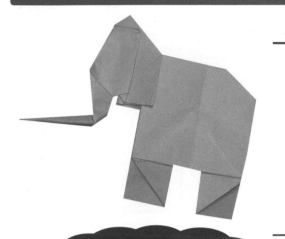

象是陸地上最大型的哺乳類動物，但在亞洲卻只有一類象，即印度象。象在泰國等地的地位非常崇高，很多建築物甚至皇室勳章都以象作為圖案。古時象多用作戰爭及運送貨物，而在中國古代象及象牙更是上等的貢品。

Step 1：先摺象頭

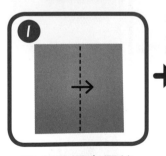

① 沿虛線摺出摺線

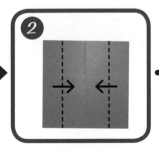

② 由兩邊向中間摺出摺線

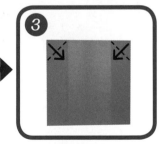

③ 沿虛線將兩角向下摺

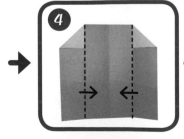

④ 沿虛線將兩邊摺向中間

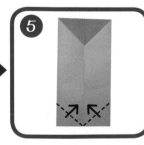

⑤ 沿虛線將下方兩角往上摺

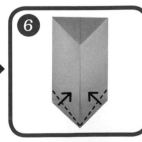

⑥ 沿虛線將兩邊向中間摺

（下頁繼續）➡

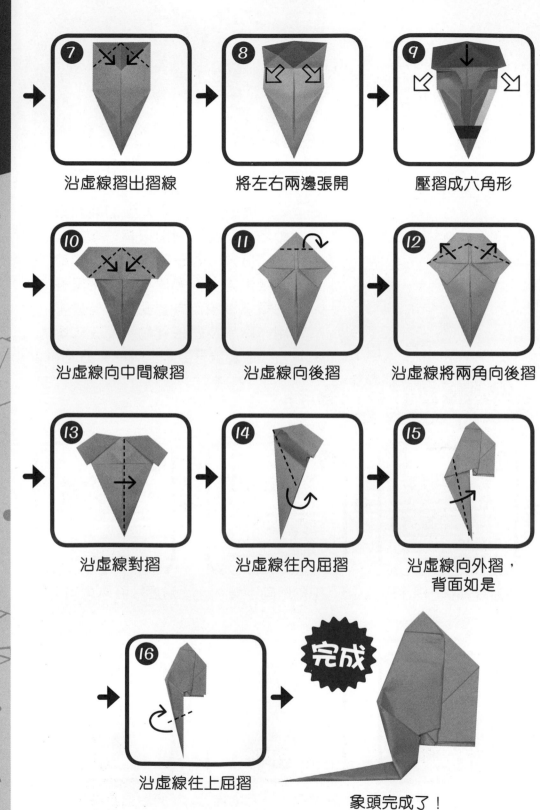

7 沿虛線摺出摺線

8 將左右兩邊張開

9 壓摺成六角形

10 沿虛線向中間線摺

11 沿虛線向後摺

12 沿虛線將兩角向後摺

13 沿虛線對摺

14 沿虛線往內屈摺

15 沿虛線向外摺，
背面如是

16 沿虛線往上屈摺

完成

象頭完成了！

Step 2：再摺象身

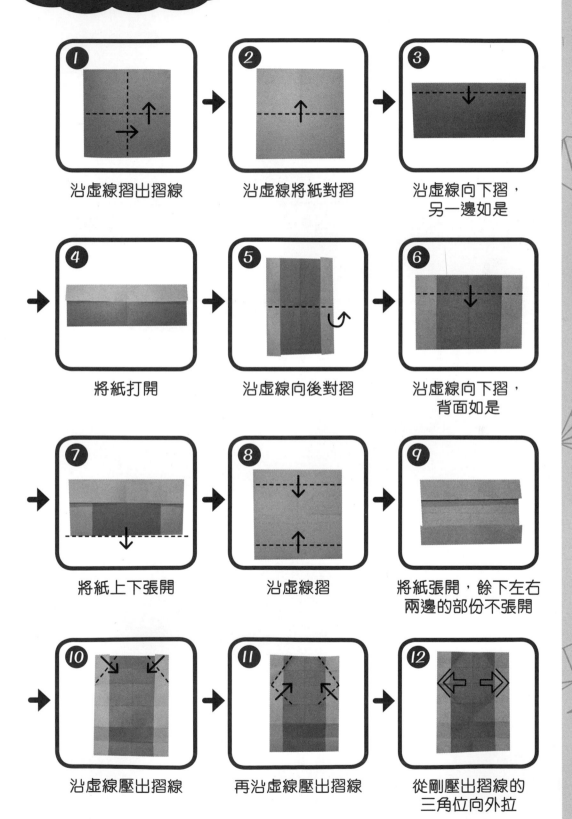

1 沿虛線摺出摺線

2 沿虛線將紙對摺

3 沿虛線向下摺，
另一邊如是

4 將紙打開

5 沿虛線向後對摺

6 沿虛線向下摺，
背面如是

7 將紙上下張開

8 沿虛線摺

9 將紙張開，餘下左右
兩邊的部份不張開

10 沿虛線壓出摺線

11 再沿虛線壓出摺線

12 從剛壓出摺線的
三角位向外拉

（下頁繼續）

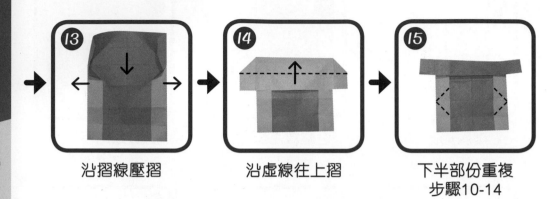

沿摺線壓摺　　　　沿虛線往上摺　　　　下半部份重複
　　　　　　　　　　　　　　　　　　　　　步驟10-14

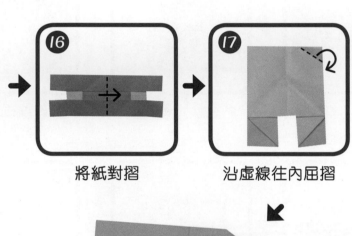

將紙對摺　　　　　沿虛線往內屈摺

完成

象身便完成了！

Step 3：組成大象

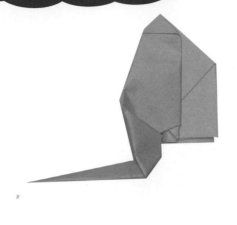
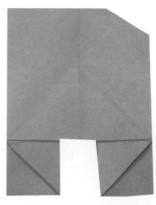

將象頭與象身用膠水或
雙面膠紙黏在一起

↓

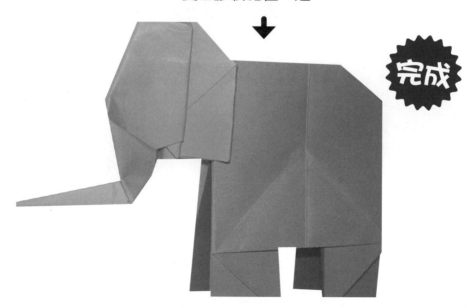

完成

一隻大象便完成了！

孩子終於逐步完成許多動物摺紙了，期盼孩子懂得利用學會的技巧，自行創作動物或其他種類的摺紙。如此，小朋友無限的創意便能盡情發揮，右腦潛能亦得以發展了。

《激發兒童大腦潛能——動物摺紙》

編著：Annie Lam姐姐
責任編輯：高家華
版面設計：李美儀

出版：跨版生活圖書出版
地址：荃灣沙咀道11-19號達貿中心211室
電話：31535574　　　傳真：31627223
專頁：http://www.facebook.com/crossborderbook
網站：http://www.crossborderbook.net
電郵：crossborderbook@yahoo.com.hk

發行：泛華發行代理有限公司
地址：香港新界將軍澳工業邨駿昌街7號星島新聞集團大廈
電話：2798-2220　　　傳真：2796-5471
網頁：http://www.gccd.com.hk
電郵：gccd@singtaonewscorp.com

台灣總經銷：永盈出版行銷有限公司
地址：231新北市新店區中正路499號4樓
電話：(02)2218 0701　　　傳真：(02)2218 0704

印刷：鴻基印刷有限公司

出版日期：2020年5月
定價：HK$88　NT$350
ISBN：978-988-78896-7-0

出版社法律顧問：勞潔儀律師行